硬筆風景畫
代針筆素描入門

師岡正典 著

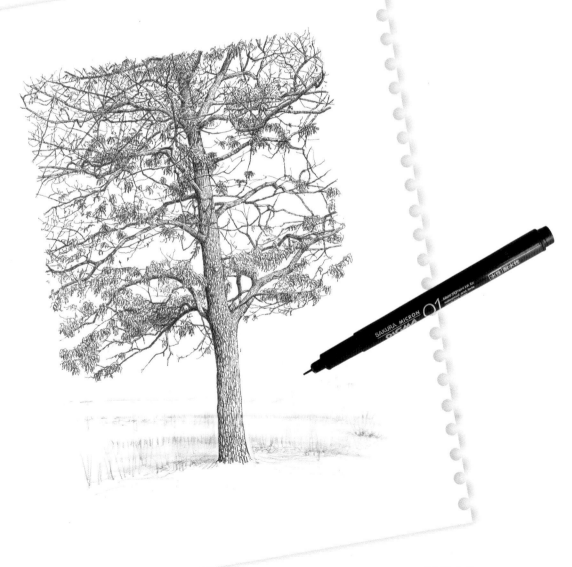

瑞昇文化

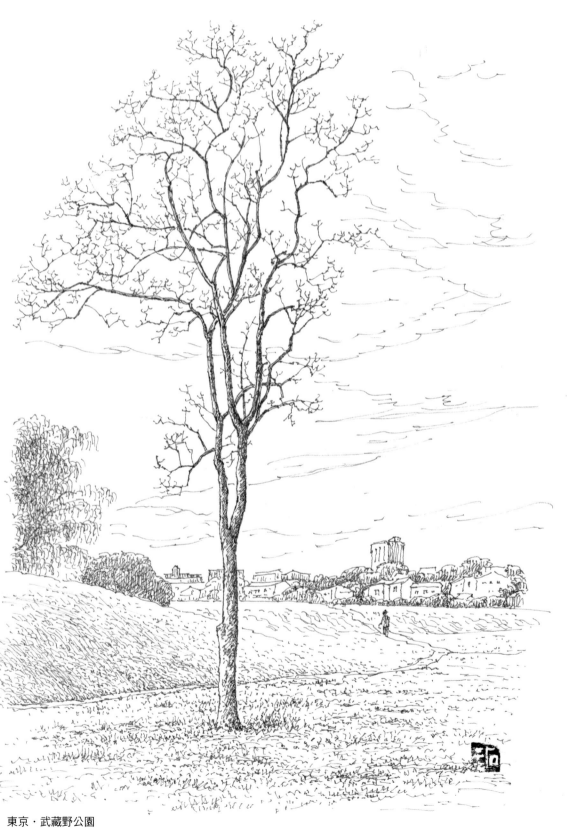

東京・武藏野公園

前言

　　硬筆畫從過去就是一種插圖或插畫的表現方法，也經常出現於各種場合。而我將硬筆畫視為繪畫的其中一環，持續創作37年硬筆風景畫。

　　著作這本書是希望對正在用硬筆創作風景畫的讀者們，能從書中獲得對他們有所幫助的技巧。

　　在風景中能看到草、木、家、道路、河川、山、天空……等，其中我認為樹木是最不可或缺的。樹木有各式各樣的姿態和風情，極具魅力，也能成為風景中的主角。在本書中可學習樹木近景、中景和遠景的畫法。最後更可以試著畫出由樹木和水景構成的風景"有水和樹木的風景"。

　　硬筆畫很容易被認為只是畫出線條而已，但是其實需要許多繪畫技巧。透過繪畫技巧，會讓未知的世界充滿了無限的可能性。雖然是黑白兩色的畫作，卻不會表現太過強烈的視覺效果，能悄悄地訴說情感。

　　因此，我希望能有更多的人知道硬筆畫的樂趣！

師岡正典

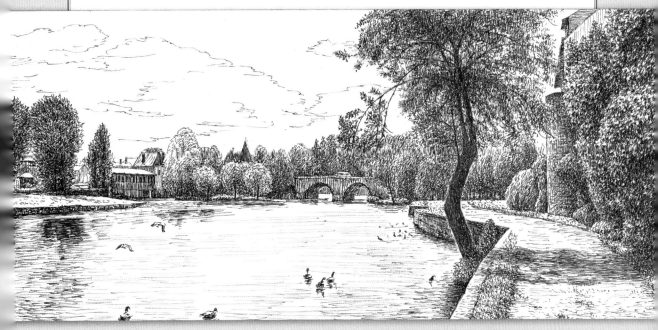

法國・莫雷盧安河

CONTENTS

東京・武藏野公園
佇立於原野中的樹木。
是我很喜歡的“有樹木的風景”。

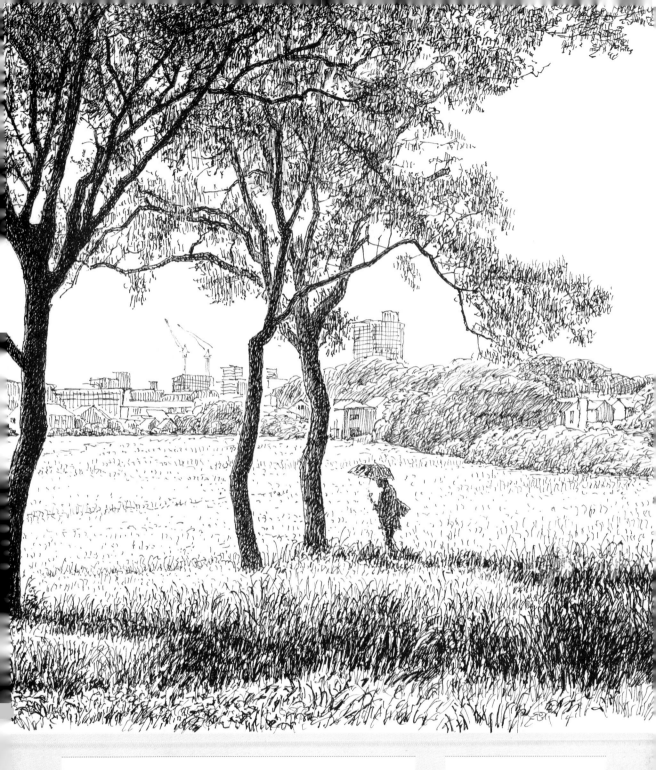

關於 工具

筆

我使用於硬筆畫的筆分別為繪畫及寫字用的「代針筆」，以及製圖用的「製圖筆」。顏色主要是黑色，偶爾遠景會使用灰色。代針筆是筆尖為塑膠製的拋棄式類型，就算紙張表面多少有些凹凸不平，也能滑順繪製。而製圖筆的筆尖為金屬，可以替換墨水，若表面過於粗糙會卡住，所以只適合肯特紙等表面光滑的紙張。我喜歡在畫線時會因為摩擦而沙沙作響的製圖筆。代針筆的價格親人，約為200～300日圓，建議初學者使用。製圖筆一支3000～4000日圓的價格雖然令人卻步，不過畫愈多張反而製圖筆比較划算。首先用代針筆畫看看，習慣後再考慮製圖筆即可。為各位介紹幾種代表性的硬筆。

代針筆

優點：便宜好入手，不需要保養
缺點：消耗品。線條會愈用愈粗

STAEDTLER 製
pigment liner

SAKURA CRAY-PAS 製
PIGMA GRAPHIC

※ 由於顏色和烏賊墨色相似，要注意避免混淆。此款的顏色為墨水的顏色。

DELETER 製
NEOPIKO Line-3

.Too 製
COPIC MULTI LINER

吳竹製
ZIG Cartoonist
MANGAKA

UCHIDA 製
MARVY FOR DRAWING

建議筆尖粗細：0.05/0.1/0.2 mm（想描繪較細緻的風景時可用 0.03 mm）

可以準備**0.05**和**0.1** mm各一支。這種類型的筆實際上在畫線時，會比標示的線粗細更粗一些。另外，在使用的過程中筆尖會因為磨損而漸漸變粗，覺得太粗就可以更換。

製圖筆

優點：線的粗細較準確。長期間使用的話比較划算

缺點：價格高。需要保養

rotring 製
isograph（我的愛用款）

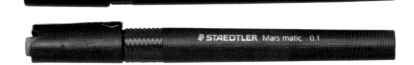

STAEDTLER 製
Mars matic

.Too 製
COPIC MULTILINER SP

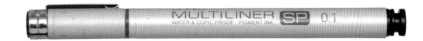

建議筆尖粗細：0.1／0.2mm（0.13mm 很容易墨水堵塞所以不推薦使用，不過如果想畫較細緻的圖畫時只能用 0.13mm。雖然在數字上是 0.1mm 最細，實際上 0.13mm 比較細。0.13mm 是 ISO〈國際標準化機構〉規格）※

初學可以先買 **0.1** 和 **0.2**mm 這兩支即可。

＊筆的構造

rotring isograph

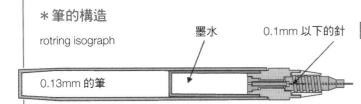

0.13mm 的筆　墨水　0.1mm 以下的針

0.1mm 以下的針

將 0.1mm 以下的針插入筆尖極為困難，所以建議不要分解。用插圖來簡單說明筆的構造。如果是 0.2mm 以上的話筆針較粗，所以可以分解

＊墨水

製圖筆根據廠牌不同，都有各自專屬的墨水。請務必使用專屬的墨水。

＊墨水堵塞的話

即使將筆搖晃也不再發出喀噠喀噠的聲音時，代表內部的墨水開始凝固。可持續左右輕輕搖晃。如果還是無法發出聲音的話，可將筆尖拆下泡在水中。在快要忘記（幾個月後）的時候有可能就此復活。

＊製圖筆的壽命

從筆尖無法往筆針流出墨水時，代表這支筆不能再使用。如果勤奮繪畫的話，壽命大約為 1 年（A4 的圖紙 10 張左右）。另外，筆頭的筆針如果折斷或彎曲的話也會無法使用，所以使用時請小心。

> ※ 各品牌使用方式不同，相關說明請閱讀說明書。

墨水的種類 ⋯⋯⋯ 購買墨水時請務必確認是否為「耐水性」或「顏料」。

○ 耐水性
（Waterproof）（Pésistant à l'eau）
（Wasserbeständige）

○ 顏料墨水
（顏料系墨水）
（Pigment ink）

標示範例

●Water-based Pigment ●Kee
Water based Pigment（水性顏料墨水）

PIGMENT INK. WATER & COPIC PROOF.
PIGMENT INK. WATER & COPIC PROOF.（顏料墨水、耐水・耐酒精）

Micro pigment ink for waterproof
Micro pigment ink for waterproof（耐水微色素顏料墨水）

✕ 油性
※會糊掉

✕ 染料墨水
（染料系墨水）
（Dye ink）
※會褪色

※ISO 規格為新制定的規格，和過去的規格相較之下較正確率較高。過去只規定至小數點以下 2 位數。
分別有 0.13、0.18、0.25、0.35、0.50、0.70、1.00、1.40、2.00 共 9 種。

紙

硬筆畫適合筆尖不容易勾到的平滑紙張。我推薦的肯特紙許多廠牌都有販售。另外，DELETER上質紙的漫畫原稿用紙價格便宜，可以當作練習用的紙張。照片中為代表性的紙張類型。

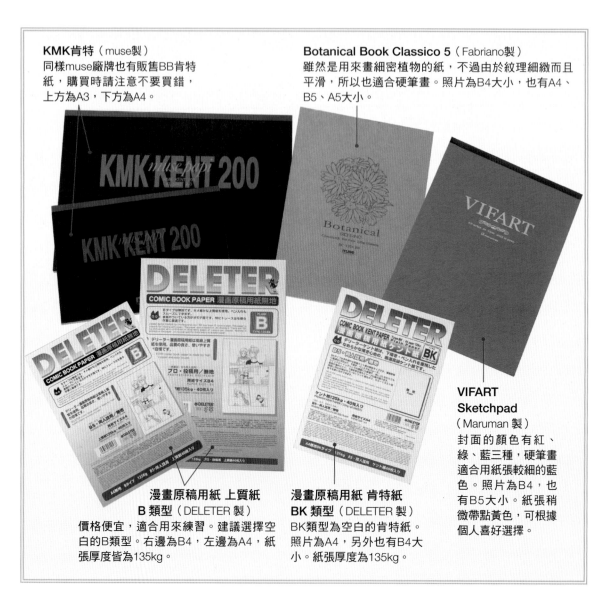

KMK肯特（muse製）
同樣muse廠牌也有販售BB肯特紙，購買時請注意不要買錯，上方為A3，下方為A4。

Botanical Book Classico 5（Fabriano製）
雖然是用來畫細密植物的紙，不過由於紋理細緻而且平滑，所以也適合硬筆畫。照片為B4大小，也有A4、B5、A5大小。

漫畫原稿用紙 上質紙 B 類型（DELETER製）
價格便宜，適合用來練習。建議選擇空白的B類型。右邊為B4，左邊為A4，紙張厚度皆為135kg。

漫畫原稿用紙 肯特紙 BK 類型（DELETER製）
BK類型為空白的肯特紙。照片為A4，另外也有B4大小。紙張厚度為135kg。

VIFART Sketchpad（Maruman製）
封面的顏色有紅、綠、藍三種，硬筆畫適合用紙張較細的藍色。照片為B4，也有B5大小。紙張稍微帶點黃色，可根據個人喜好選擇。

鉛筆

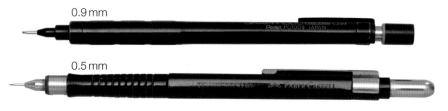

0.9 mm

0.5 mm

在鉛筆草稿轉成硬筆線條時，為了避免線條的粗細改變，建議使用自動鉛筆。主要使用的粗細為0.5mm，較大幅的作品可使用0.9mm。

橡皮擦

許多人都會覺得「硬筆的線條是沒辦法消除的」，雖然是沒辦法完全清除，卻可以藉由橡皮擦讓線條變淡（p. 25）。不妨多試試，找出最便於使用的類型。

軟橡皮擦
能溫和擦拭部分鉛筆的線條。

塑膠橡皮擦
不只能擦去鉛筆的線條，也能將硬筆的線條擦淡。

電動橡皮擦
便於擦除細微部分。這款購入於 100 日圓商店。

前端還可以替換成塑膠或砂質橡皮擦。

鉛筆·製圖墨水兩用
白色為鉛筆用，藍色為製圖墨水用。
（STAEDTLER 製「Mars plastic」）

砂質橡皮擦
不太會讓紙張受損，能擦除硬筆的線條。前端較細的類型能擦除局部，使用上非常便利。

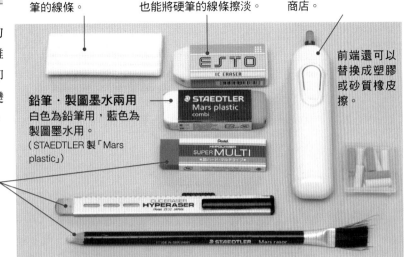

（砂質橡皮擦：由上往下為 Pentel 製「SUPER MULTI」、Pentel 製「高級攜帶型橡皮擦 CLIC ERASER〈HYPERASER〉」、STAEDTLER 製「鉛筆型附毛刷橡皮擦」）

透明文件夾

用油性筆在透明文件夾畫出方格。將照片印出 A4 大小繪製時，可準備事先畫好 25 mm 間隔的 A4 透明文件夾。

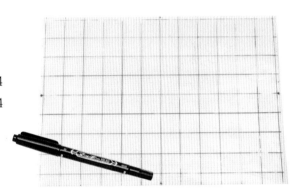

尺

選擇邊緣為斜面的類型。準備各種長度方便使用。在畫方格時，需要比紙張大小更長的尺。有些人在畫建築物等直線時會想要用尺，不過在繪畫時徒手畫的線反而別有一番味道。

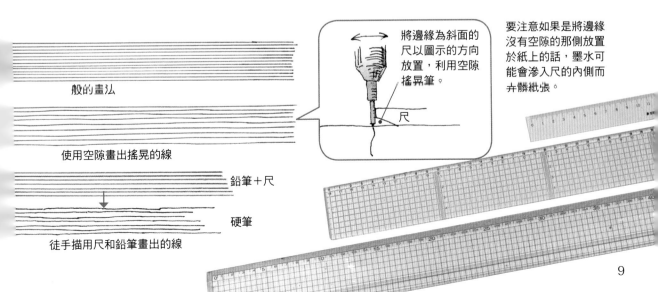

將邊緣為斜面的尺以圖示的方向放置，利用空隙搖晃筆。

尺

要注意如果是將邊緣沒有空隙的那側放置於紙上的話，墨水可能會滲入尺的內側而弄髒紙張。

一般的畫法

使用空隙畫出搖晃的線

鉛筆＋尺

硬筆

徒手描用尺和鉛筆畫出的線

使用照片繪畫 基本的步驟

在開始繪畫之前，若能先大致掌握硬筆畫的步驟，就能更加理解每個過程。在這個時間點該怎麼做，只要能大概了解就OK。

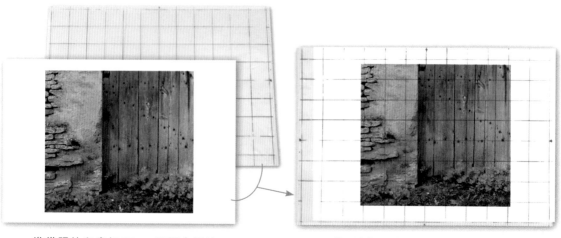

1 準備照片和畫好 25mm 間隔方格的 A4 透明文件夾。

2 將照片放入透明文件夾內。

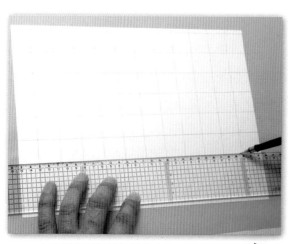

3 在畫紙上用鉛筆同樣畫出25mm間隔的方格。如果想畫出比照片大的圖畫時，可以加大方格的間隔，若想畫小一點則是縮小方格的間隔。

4 對齊照片的方格和畫紙的方格，用鉛筆描繪出主要架構。

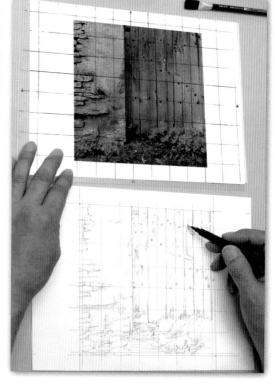

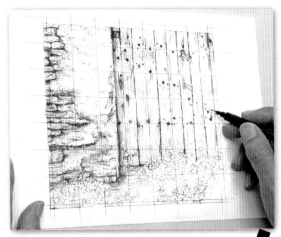

5 一邊觀察照片描繪細部。陰影部分可重
疊線條加暗。

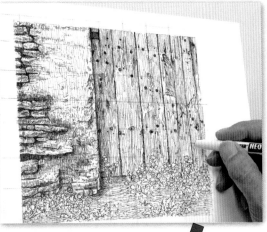

6 用硬筆在鉛筆上方描繪架構。

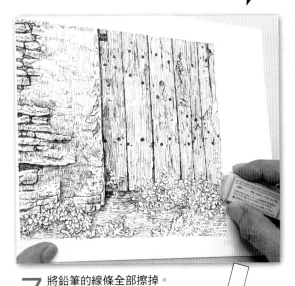

7 將鉛筆的線條全部擦掉。

※這時候不要使用軟橡皮擦，應使用可以消除鉛
筆線條的塑膠橡皮擦。若用軟橡皮擦會讓軟橡
皮擦的黏性附著在紙張上，甚至使紙張表面髒
污。

根據需要
可能會重複
5・6・7
步驟

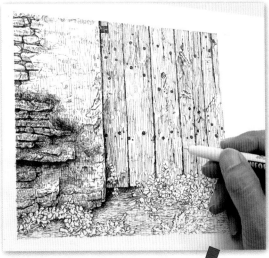

8 用硬筆畫出陰影和細部。

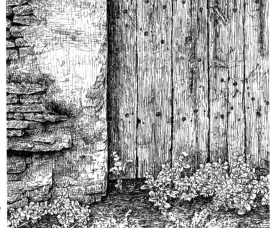

9 完成。

11

使用方格的 畫法

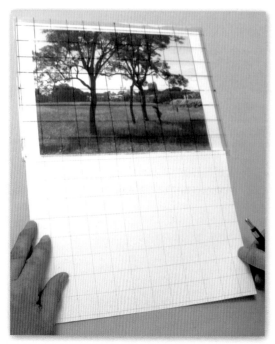

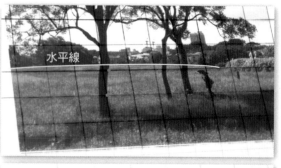

水平線

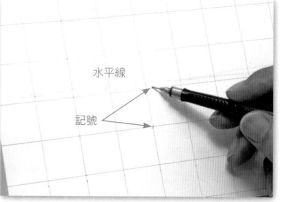

水平線

記號

1 將透明文件夾的方格和畫紙上用鉛筆畫的方格對齊。

2 看著照片的方格畫出水平線，找出方格和樹幹輪廓交錯的地方，用鉛筆標註記號。

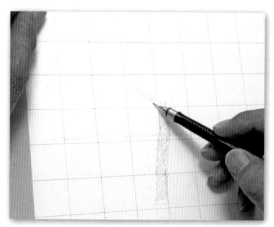

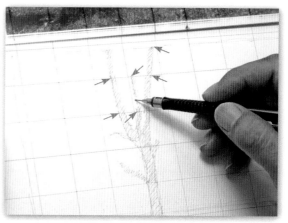

3 將記號連接，畫出樹幹的形狀後再用斜線加上陰影。在較早的階段畫出陰影，樹幹的寬福和整體樹木的份量較能清楚明瞭。

4 樹枝也同樣在和方格交錯的地方標註記號，畫出大致上的輪廓後，再用鉛筆畫出陰影。

 POINT 只要將記號連接起來，即使沒什麼繪畫天份也能畫出輪廓。就算繪畫的觀察力不夠也不必在意。

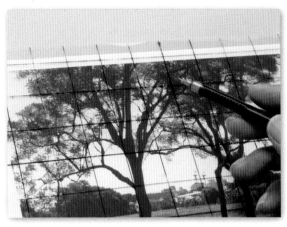

5 樹木彼此重疊時，重點在於仔細觀察照片，辨別出哪些部份是前方的樹，哪些是遠方的樹。

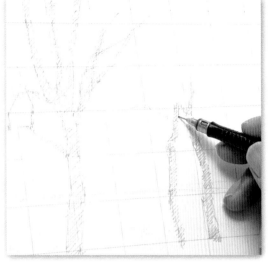

6 左邊前方樹木的枝條大致畫完後，右邊的樹木也同樣標註記號，畫出樹幹。

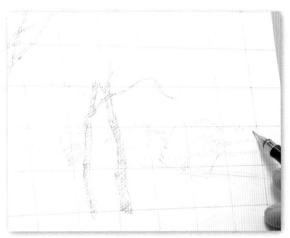

7 對照方格大致畫出遠景的樹木。

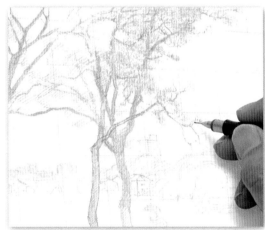

8 對照方格畫出葉片。

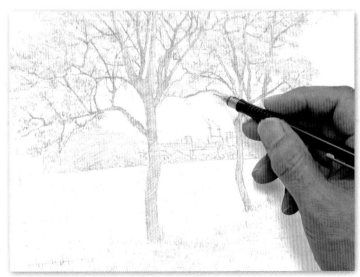

9 對照方格畫出遠景和前方的草，並塗上葉片的陰影。葉片只要將每枝條以塊狀塗上陰影就 OK。

關於 線條

線條大致上可區分為三種。
硬筆畫就是將這些線條組合繪畫而成。

葉子、地面、
茂密的樹木

正面的牆壁

❶ 表現形態的線條　　輪廓線（outline）

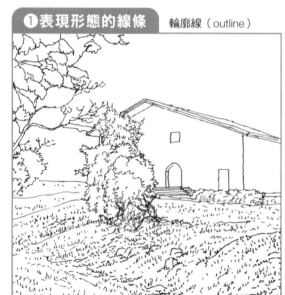

❷ 表現平面的線條　　排線

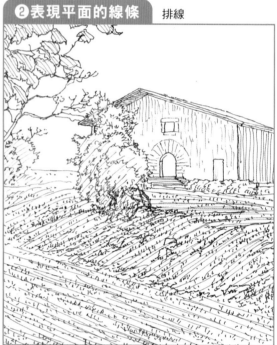

❸ 表現陰影的線　　排線

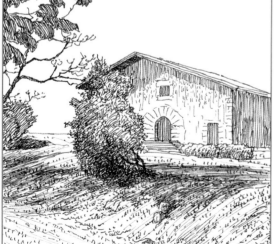

加強於陰暗處的線

完成

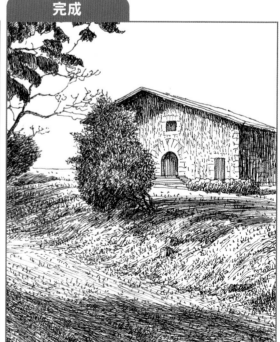

根據必要將三種線條重疊完成

排線（面和陰影的線條）

硬筆畫是由許多線條的不同密度來表現面或是陰影。而這個線條就稱為排線（hatching）。表現形態的線（輪廓線）會根據所畫出的形狀而改變，而排線是硬筆畫的基本，不論哪種硬筆畫都是共通的必要技巧。**建議用0.1mm的筆來練習線條。**

線條的練習

試著畫出縱、橫、斜向的線條。基本技巧是將小姆指墊在紙上，由上往下、由左往右（慣用手為右手時），由右往左（慣用手為左手時）移動筆。

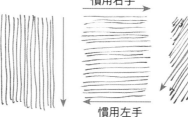

慣用右手

慣用左手

※ 若想畫出安定俐落的線條可將小姆指的側面墊在紙上 若想畫出自由的線條則可將小姆指尖墊在紙上。

⚠️ **容易畫出彎曲線條的人**

畫線條時容易彎曲的人，可以盡量將筆直立畫看看。若將畫筆傾斜，會變成以手腕為軸心移動畫筆，所以很容易讓線條彎曲。

將筆傾斜

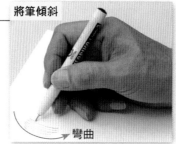

彎曲

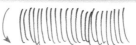

直立

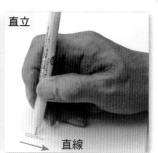

直線

【各種畫線方法】

長線條

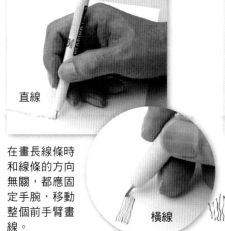

直線

橫線

在畫長線條時和線條的方向無關，都應固定手腕，移動整個前手臂畫線。

POINT

雖然說是長線，不過頂多就是相當於照片中的長度。若想畫更長的線條時，應將多根線條連接加長（參閱p.17）。

晃動線條

稍微施力並且慢慢畫線，線條自然而然就會扭動彎曲。

藉由扭動彎曲並改變長度及方向畫出的草。

連續線條

由上往下畫的線條繼續往上連接，上下擺動筆畫線。經常用來表現草的型態。

15

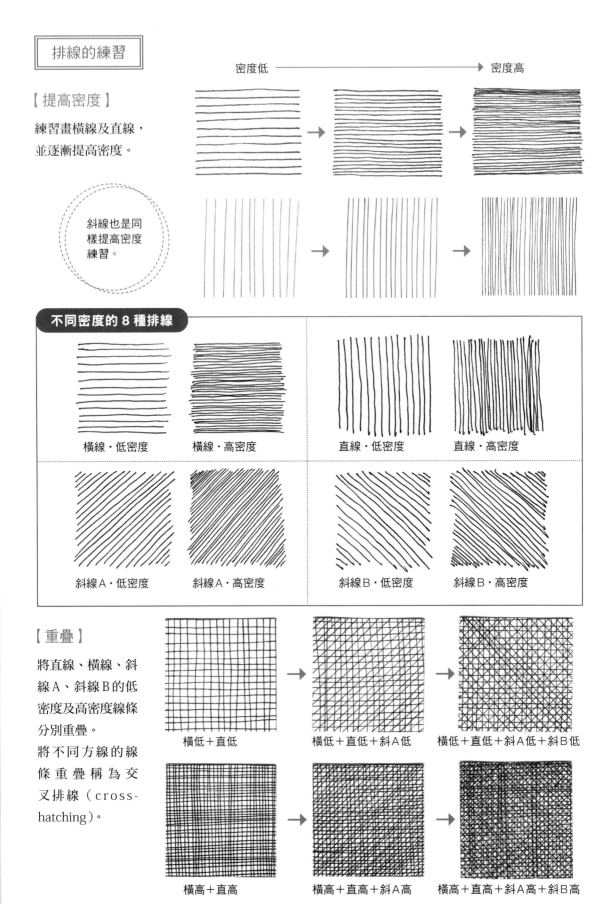

排線的練習

密度低 ——————————→ 密度高

【提高密度】

練習畫橫線及直線，
並逐漸提高密度。

斜線也是同
樣提高密度
練習。

不同密度的 8 種排線

橫線・低密度　　橫線・高密度　　　直線・低密度　　直線・高密度

斜線A・低密度　　斜線A・高密度　　　斜線B・低密度　　斜線B・高密度

【重疊】

將直線、橫線、斜
線A、斜線B的低
密度及高密度線條
分別重疊。
將不同方線的線
條重疊稱為交
叉排線（cross-
hatching）。

橫低＋直低　　　　橫低＋直低＋斜A低　　　橫低＋直低＋斜A低＋斜B低

橫高＋直高　　　　橫高＋直高＋斜A高　　　橫高＋直高＋斜A高＋斜B高

　※ 根據慣用手不同，若線條方向不好畫時也可以改變紙張的方向。

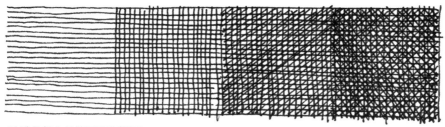

只重疊部分就能呈現出漸層

密度愈高就愈接近黑色

| 連接線條 | 只用一條線畫出長線條或是大面積極為困難。
可以練習畫連接線條的長線和排線。 |

一條線

連接的線條

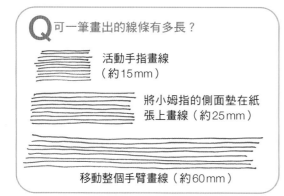

> **Q** 可一筆畫出的線條有多長？
>
> 活動手指畫線
> （約15mm）
>
> 將小姆指的側面墊在紙
> 張上畫線（約25mm）
>
> 移動整個手臂畫線（約60mm）

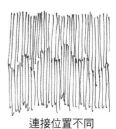

藉由連接的線條畫出面

連接位置相同　　連接位置不同

將各種方向的線條
連接畫出面。藉由
改變連接的方法，
能呈現出更多變
化。

 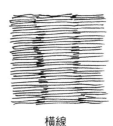 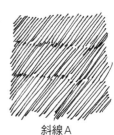

直線　　　　　橫線　　　　　斜線A　　　　　斜線B

| 彎曲的線 |

在畫彎曲的短線條時，將畫筆傾斜活動手腕即可。
畫長線條或大面積時，將直線連接就能輕鬆表現出彎曲的面。

 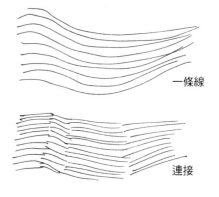

一條線

一條線。p.15的「畫筆傾斜」　　連接　　　　　　　　　　　　　連接
可以在此派上用場

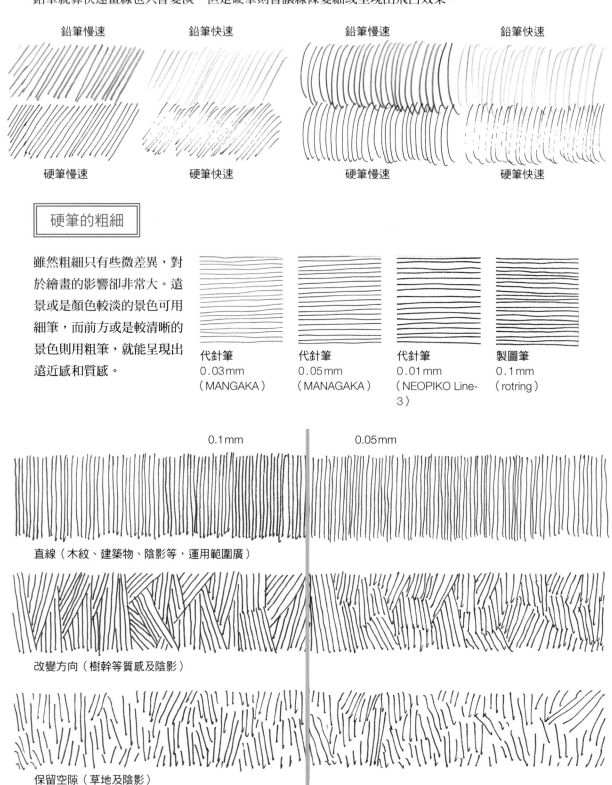

速度和飛白

鉛筆就算快速畫線也只會變淡，但是硬筆則會讓線條變細或呈現出飛白效果。

鉛筆慢速　　　　鉛筆快速　　　　　　鉛筆慢速　　　　鉛筆快速

硬筆慢速　　　　硬筆快速　　　　　　硬筆慢速　　　　硬筆快速

硬筆的粗細

雖然粗細只有些微差異，對於繪畫的影響卻非常大。遠景或是顏色較淡的景色可用細筆，而前方或是較清晰的景色則用粗筆，就能呈現出遠近感和質感。

代針筆
0.03mm
（MANGAKA）

代針筆
0.05mm
（MANAGAKA）

代針筆
0.01mm
（NEOPIKO Line-3）

製圖筆
0.1mm
（rotring）

0.1mm　　　　　　0.05mm

直線（木紋、建築物、陰影等，運用範圍廣）

改變方向（樹幹等質感及陰影）

保留空隙（草地及陰影）

使用排線試著畫出各種面。

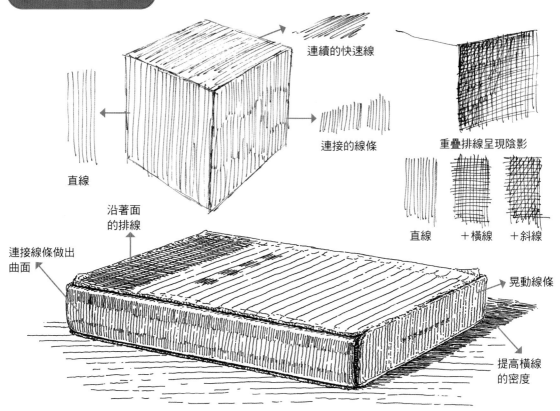

連續的快速線

連接的線條

重疊排線呈現陰影

直線

沿著面
的排線

連接線條做出
曲面

直線　　＋橫線　　＋斜線

晃動線條

提高橫線
的密度

輪廓（草和地面的表現）

草的基本

不論是哪種風景都不能缺少草或是地面。
將線條做變化，試著畫出不同類型的草。

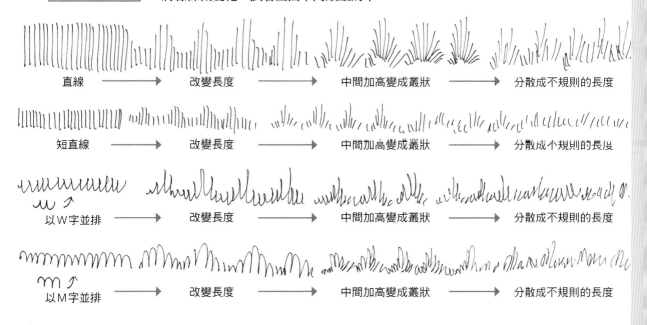

直線 ⟶ 改變長度 ⟶ 中間加高變成叢狀 ⟶ 分散成不規則的長度

短直線 ⟶ 改變長度 ⟶ 中間加高變成叢狀 ⟶ 分散成不規則的長度

以W字並排 ⟶ 改變長度 ⟶ 中間加高變成叢狀 ⟶ 分散成不規則的長度

以M字並排 ⟶ 改變長度 ⟶ 中間加高變成叢狀 ⟶ 分散成不規則的長度

橫向排列的線條稍嫌生硬　　　　　　　　　改變長度或密度或是錯開位置等，就能呈現
　　　　　　　　　　　　　　　　　　　　出自然的草

| 草的變化 | 改變長度、密度或是重疊線條，就能表現出各種不同的草。 |

【重疊❶】

A:直線排列

+

B:短且不規則的
縱線

=

在A的底部加上B

【重疊❷】

短直線排列（由上至下）

中間加上長線（由下往上
掃出的感覺）

【重疊❸】

像是隱藏畫短直線時出現
的勾狀般，在基部來回後
往上掃

【重疊❹組合】

A基底的草

+

B加上草的凌亂感

A＋B

+

C使基部變暗

A＋B＋C　　　　　　將三種草重疊而成

【呈現遠近感】

增加前方的長度和密度，愈
往後愈短而且分散，就能呈
現出遠近感

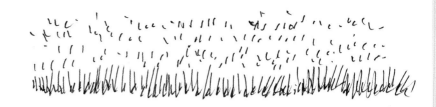

各種類型的草和地面

【土】

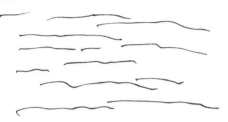

將彎曲的橫線偶爾在中途斷開

【草地】

不規則的直線

【可看見土壤的草地】

將橫線和直線加以組合

【可看見石頭的草地】

在草的直線中加入石頭的曲線

【平地和斜面】

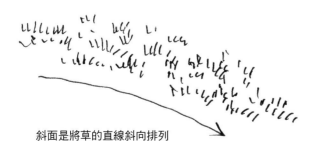

平地是將草的直線橫向排列

斜面是將草的直線斜向排列

【石牆上的草】

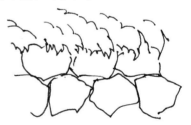

畫出石牆和草的輪廓

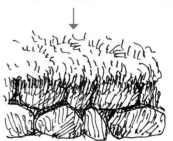

加上草的線條，而石牆的質感和
陰影則用排線加強

運用排線的陰影練習

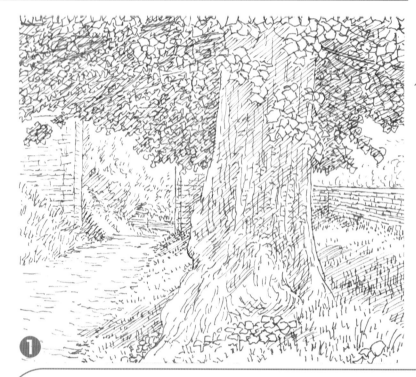

運用斜線加上陰影

①

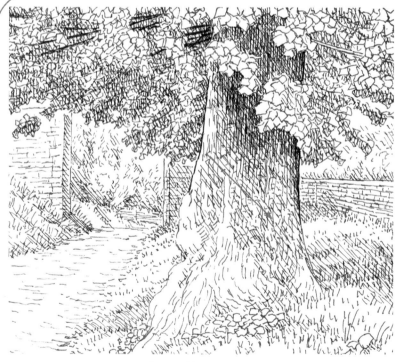

光線和斜線
的方向

光線由左上往下照射時使用

慣用右手的人畫這種線較困
難，所以就算是由左上照射
的光線也經常會用 ///// 來表
現。在 p.22-23 除了左圖以
外，都是使用 /////

葉片的
陰影

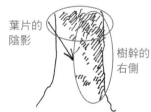

樹幹的
右側

陰影會在樹幹的右側和
葉片下方的葉蔭處出現

斜線的方向兩種
皆可除了斜線之
外也加上直線

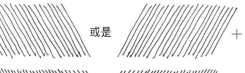

或是

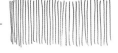

+

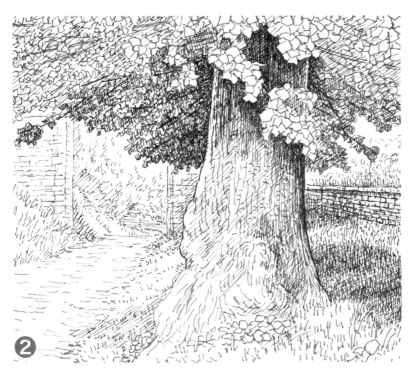

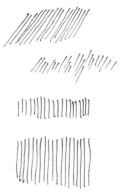

在樹幹、茂盛的草加上斜線和直線

陰影部分可用排線，使線條重疊加暗

❷

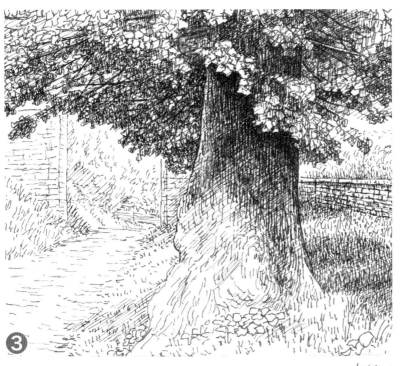

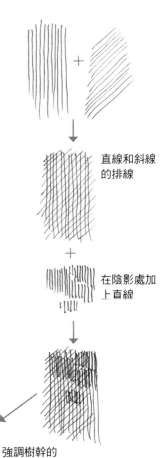

直線和斜線的排線

在陰影處加上直線

強調樹幹的縱向紋理

❸

為了強調陰影，可繼續重疊加上直線和斜線

增加樹木茂盛感的排線

根據光線照射的狀況及茂密的位置區分運用。

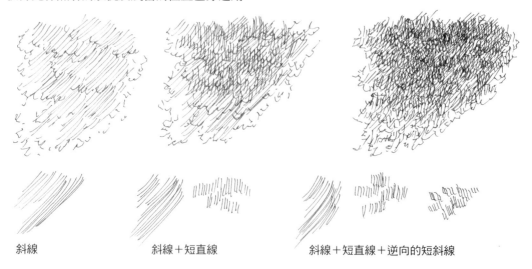

斜線　　　　　　　斜線＋短直線　　　　　　斜線＋短直線＋逆向的短斜線

加在樹幹上的排線

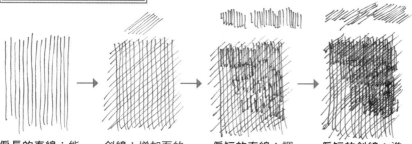

偏長的直線：能　　**斜線**：增加面的　　**偏短的直線**：調　　**偏短的斜線**：進　　加上反方向的斜線也
呈現出垂直的縱　　暗度（陰影）　　節暗度　　　　　　一步調節暗度　　　沒關係，但是增加的
面，同時也能表　　　　　　　　　　　　　　　　　　　　　　　　　斜線方向應一致
現出樹幹的縱向
紋路（質感）

盡量不要畫
出太複雜的
排線。如此
一來才能讓
繪畫簡潔俐
落。

草的陰影

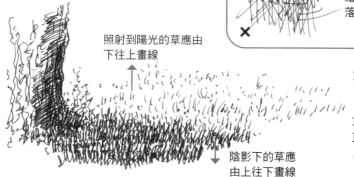

照射到陽光的草應由
下往上畫線

陰影下的草應
由上往下畫線

草的線如果彎曲時，應將筆立
直繪畫（p.15）

消除線條

為各位介紹畫失敗時用橡皮擦的修正的使用方法。在這裡使用的是p.9所介紹的砂質橡皮擦。線條沒辦法完全消除。只能將線條擦淡並且補畫，讓失敗的部分不再明顯。

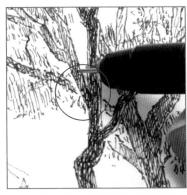

原本以為左側的枝條是從中間的樹幹長出，所以將枝條和樹幹連在一起，結果左側的枝條其實是後方樹木的枝條。

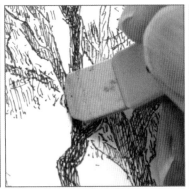

用砂質橡皮擦輕輕擦拭。注意不要太大力。

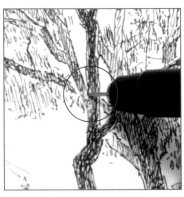

連接部分變淡了，所以將前方的樹幹重新畫輪廓。

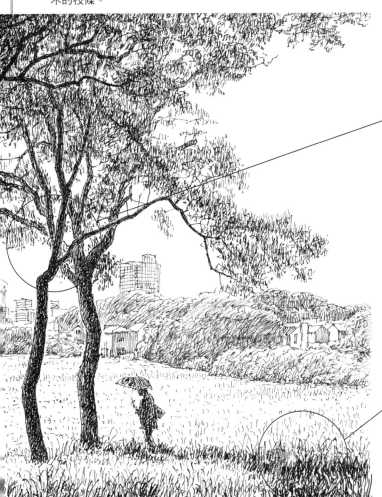

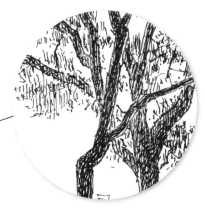

完成後的狀態。和後方枝條的界線變得清楚明瞭。

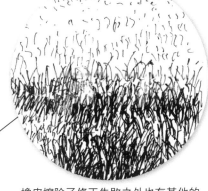

橡皮擦除了修正失敗之外也有其他的用途。在這裡的草地使用了橡皮擦，呈現出像是照射陽光的效果。

25

畫石階梯

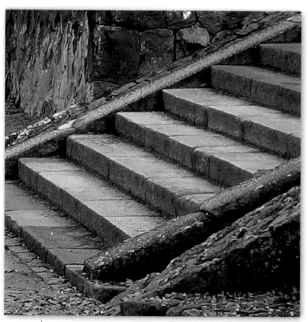

階梯最適合用來練習畫平面。以直面為直線，水平面為橫線當作基準，再藉由重疊線條或是加上斜線，表現出質感或陰影。大張照片請翻閱 p.103。

1 一邊看著照片，使用方格並且用鉛筆畫出外形

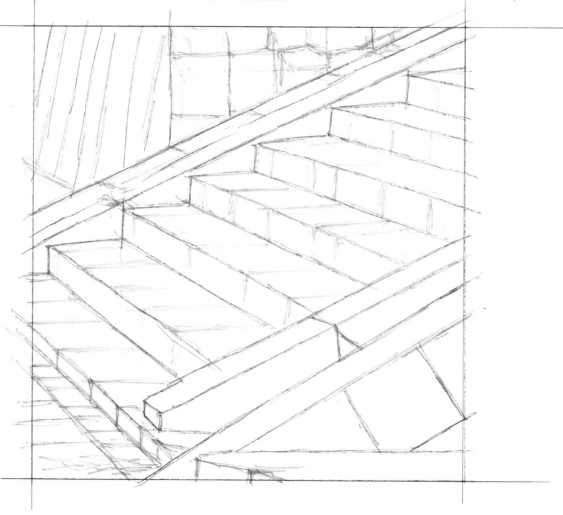

表現面的線：以相同間隔畫出單調複數的線
表現陰影的線：以相同間隔畫出單調複數的線
表現形態的線：屬於輪廓線（outline），會根據繪
　　　　　　　　畫的對象而有所不同
表現質感的線：有垂直、曲線、點線等各種類型
表現深淺的線：屬於表現顏色的線條，所以線條
　　　　　　　　的密度會根據顏色的深淺而改變

＊面的線有時候也能用來表現陰影。
＊就算沒有輪廓，有時候只用表現面、陰影或顏
　色的線條就能用來表現形態。

製圖筆：0.1mm
代針筆：0.2mm、0.1mm、0.05mm、
　　　　　0.03mm

愈遠的景物就使用愈細的筆，呈現出遠近
感。另外明亮處也是使用細筆。可試著觀
察線條的差異。

※在這裡為了要介紹線條的差異，所以將製圖
筆和代針筆併用，如果沒有製圖筆時，只用代
針筆畫也OK

2 用筆在鉛筆的上方畫
　出線條

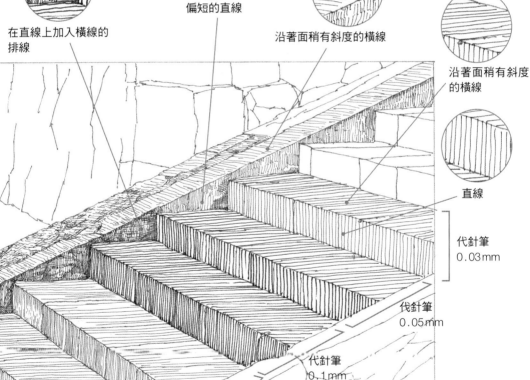

在直線上加入橫線的
排線

偏短的直線

沿著面稍有斜度的橫線

沿著面稍有斜度
的橫線

直線

代針筆
0.03mm

代針筆
0.05mm

代針筆
0.1mm

製圖筆
0.1mm

3 從鉛筆上方繼續用硬筆加上形態、質感和陰影。
用硬筆將型態畫出來後就不再需要鉛筆線，所以
用橡皮擦擦除

短直線的組合

以直線為基本，
加上橫線組合

以排線法重複直橫斜線。和2相較
之下線條密度明顯高出許多

製圖筆
0.1mm

製圖筆
0.1mm

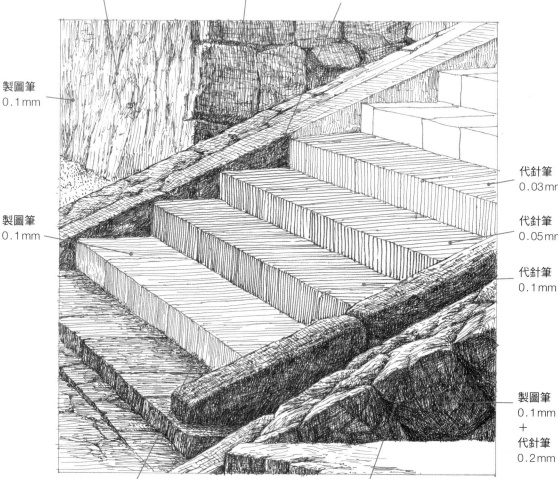

代針筆
0.03mm

代針筆
0.05mm

代針筆
0.1mm

製圖筆
0.1mm
＋
代針筆
0.2mm

在陰影處加上短直線

重疊直橫斜線加深顏色

0.2mm的筆是為了要強
調階梯前方石頭的紋路
而使用

4 一邊檢視整體
感，於階梯加
上陰影

陰影的線條也要沿
著面的方向

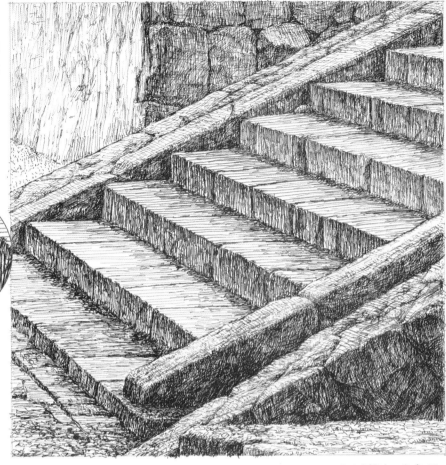

5 再次加上陰
影，完成

面的線

陰影的線

陰影的線

面的線

最後加在階梯的陰
影，和面的線條以
直角交錯

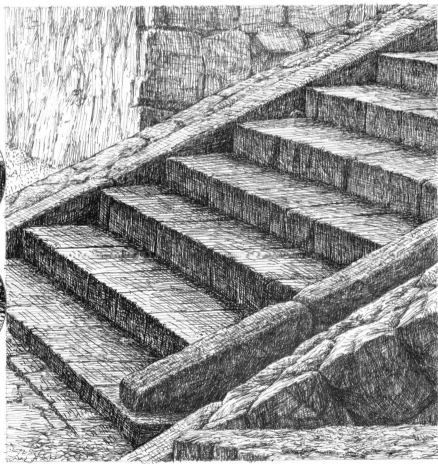

位於奈良東大寺內的二月
堂。沿著表參道的石板步
道往上走就能到達。右邊
傾斜的樹木為石榴。枝條
上綁著許多籤。
階梯、石牆、木製圍牆
等，畫出不同的質感也是
一種樂趣。上一頁畫的階
梯就是這幅畫中間偏右的
階梯。

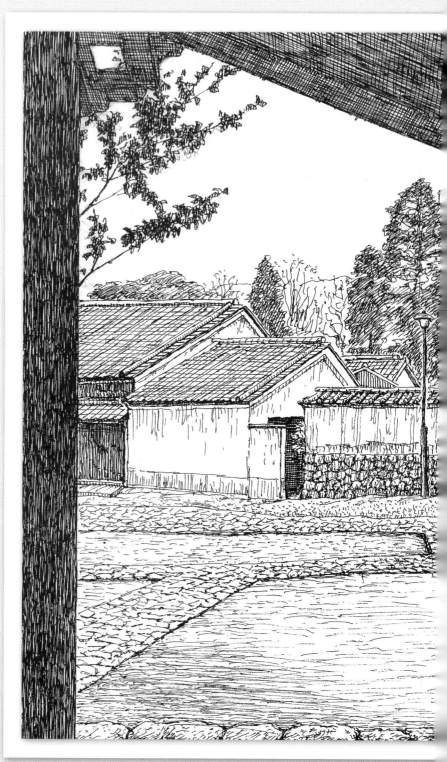

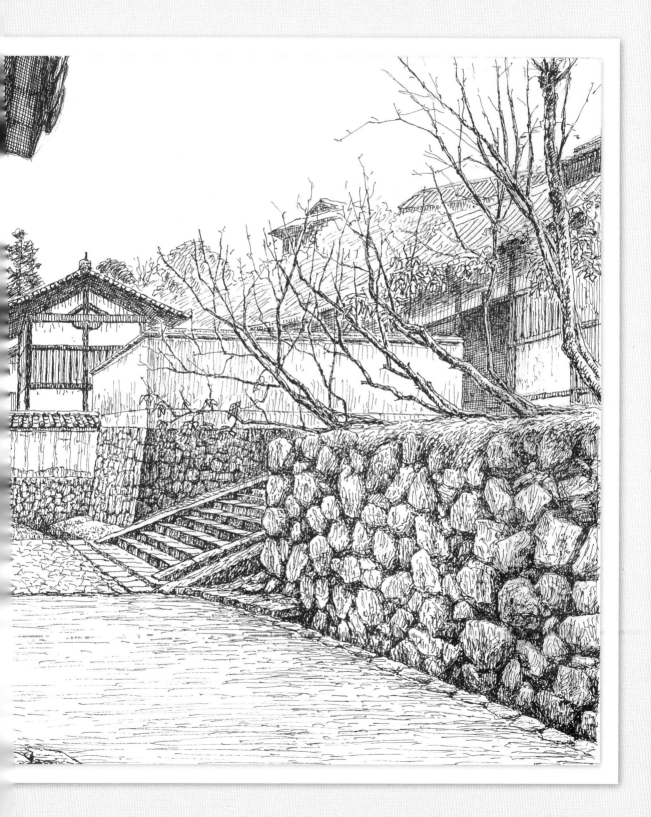

畫木柵欄和石牆

大張照片請翻閱 p.104。

大張照片請翻閱 p.104。

在這裡是畫成 A 5 大小，所以使用 0.05 mm 或是 0.1 mm 的筆。畫筆會根據繪圖尺寸而改變，要畫成這本書大小（B 5 大小）的紙張上時，可用 0.1 mm 或 0.2 mm，而畫在較小的 B 6 紙張時則是使用 0.05 mm。

木柵欄的表現

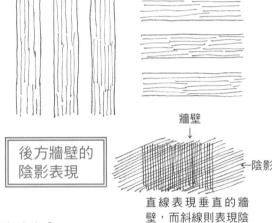

牆壁↓

←陰影

直線表現垂直的牆壁，而斜線則表現陰影

後方牆壁的陰影表現

植物的表現

【蕨類】

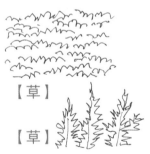

【草】

【草】

【陰暗處】

加在蕨類及草類陰暗處的線

石頭的表現

石頭的硬度是用直線來表現，若使用尺輔助的話，會呈現出拋光過的光滑石頭表面。徒手畫出的直線較能表現出照片內的石牆。

【表面】

使用尺畫的線

徒手畫的線

也可以畫出許多短線

【接縫】

柔軟　　　　　堅硬

【紅磚等有顏色的石頭】

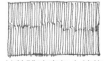

於整體確實加上線條

【白色的石頭】

若要讓石頭看起來是白色，只要減少密度就可以

A
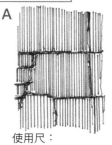
使用尺：
表片研磨平整的石頭

B
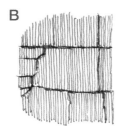
徒手畫：
表面幾乎平整，但未經研磨的石頭

C
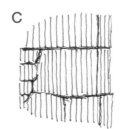
空出線條的間隔：
空出間隔能讓線條變得明顯，看起來就像是樹皮紋路或是木紋

D
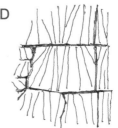
線條方向不規則：
和C一樣，都是為了強調紋路

A～D的線條都畫滿石頭的四個角（邊緣）。這種畫法是要表現石頭本身的顏色或紋路時使用。

E
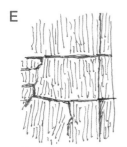
線的方向以每3、4條為一致，不畫到邊角：
在這裡畫的石牆是使用E的畫線方法

F
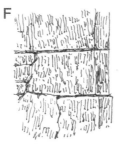
短線的方向以每3、4條為一致，不畫到邊角：使用於較細緻的表現

G
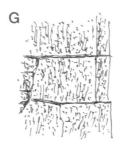
用短線和點描繪。不畫到邊角：使用於更加細緻的表現

H
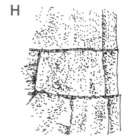
用點描繪，不畫到邊角：
雖然可以用來表現砂岩，不過和線條相較之下形態較不明顯

線條畫到邊角 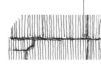　線條沒有畫到邊角

E～H的線條沒有畫到石頭的邊角。這種畫法是用來表現石頭偏白而且邊角不是銳角的時候使用。

F～H是在想要畫出細緻的石牆時使用。

另外，加在表面的線條能表現出面的凹凸。

試著畫看看

1　看著照片使用方格，先用鉛筆畫出大致的形態

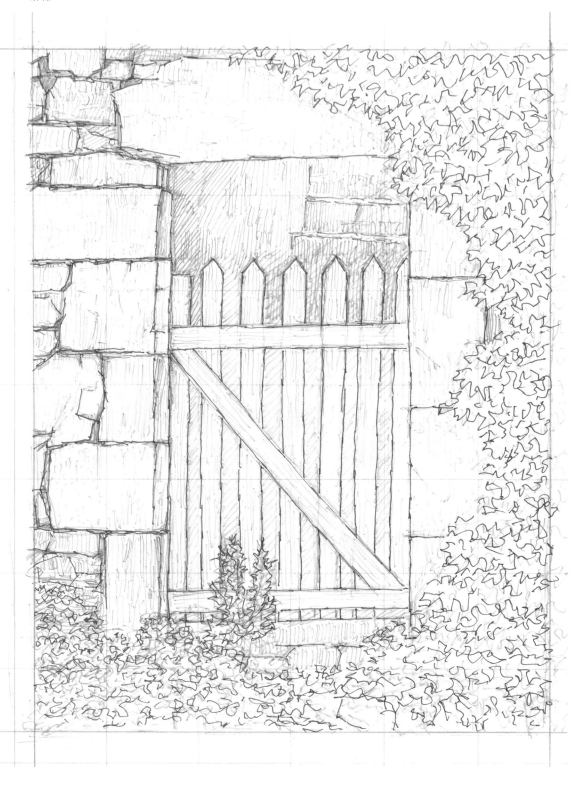

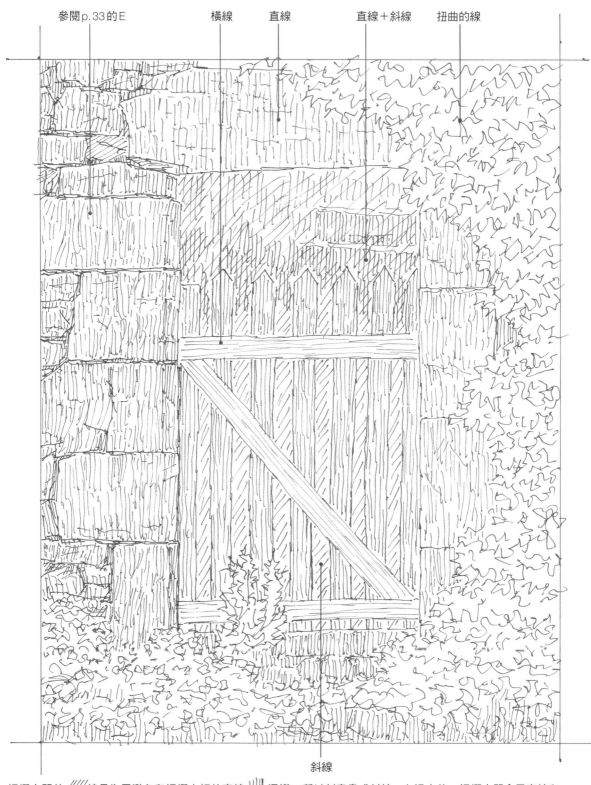

參閱p.33的E　　橫線　　直線　　直線＋斜線　　扭曲的線

斜線

柵欄之間的 ////// 線是為了避免和柵欄木板的直線 ||||| 混淆，所以刻意畫成斜線。在這之後，柵欄之間會用直線和
斜線的交叉排線加暗

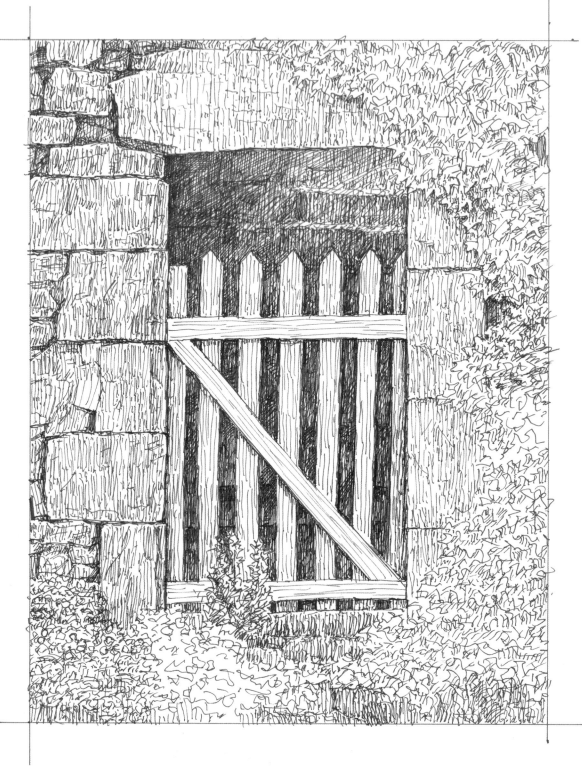

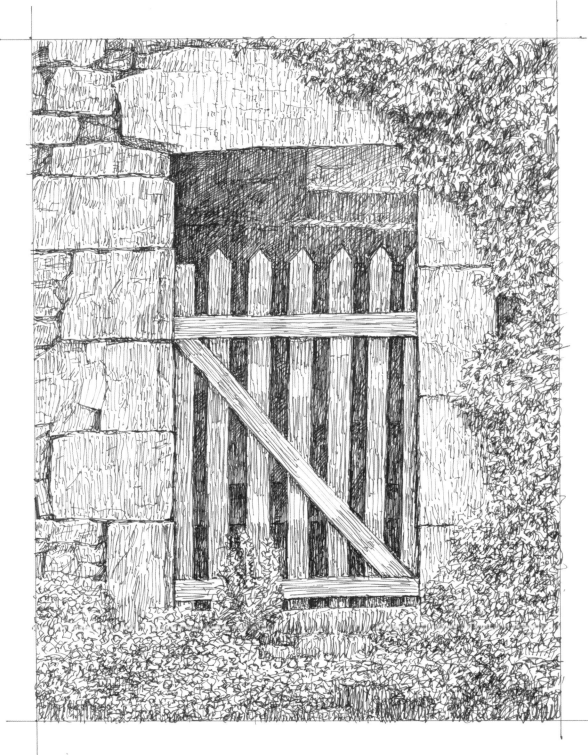

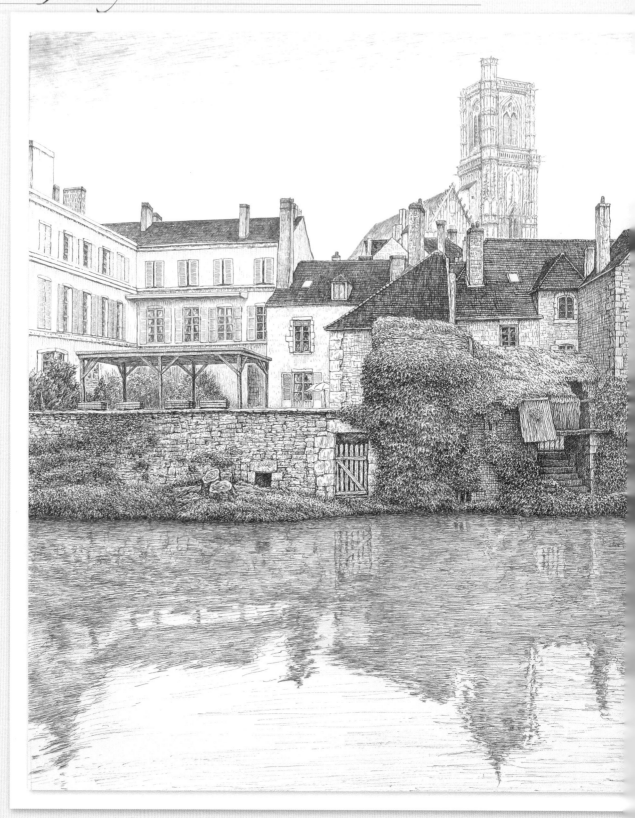

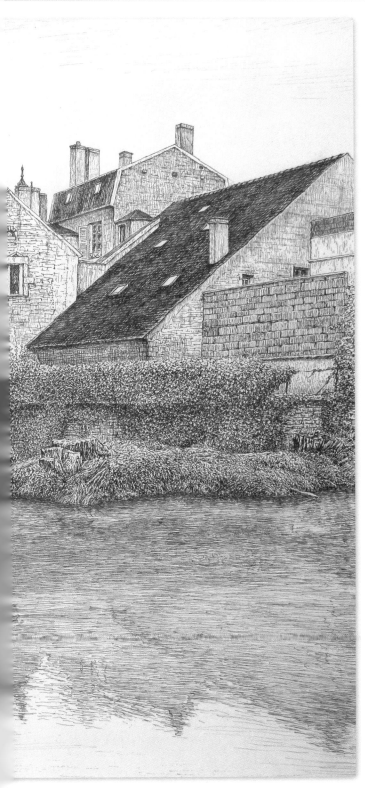

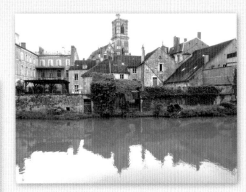

林立的房屋和教堂高塔映在水面的克拉梅西（法國）風景。白色混濁的水面將建築物襯托得更加明顯，是非常具有魅力的風景。

中間偏左的木隔柵及石牆就是所練習的景物。放大後就知道，由於木隔柵和石牆屬於遠景，所以石牆上的直線比練習的還要稀疏。

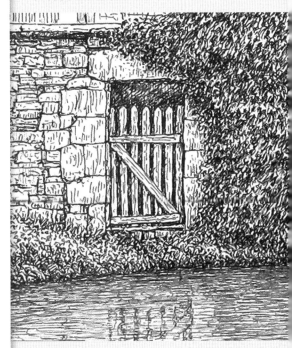

木板圍籬和野薔薇

雖然看似困難，但是基本技巧都相同，所以請試著努力挑戰看看。有耐心地仔細畫下去絕對能完成！

線條的練習

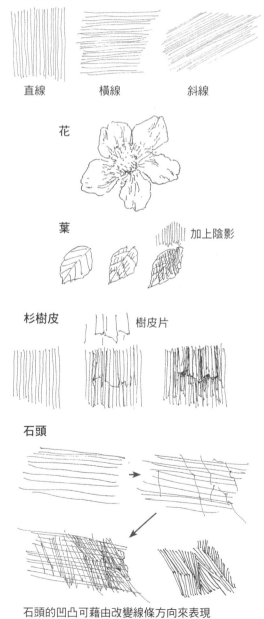

直線　　　横線　　　斜線

花

葉　　　　　　加上陰影

杉樹皮　　　樹皮片

石頭

石頭的凹凸可藉由改變線條方向來表現

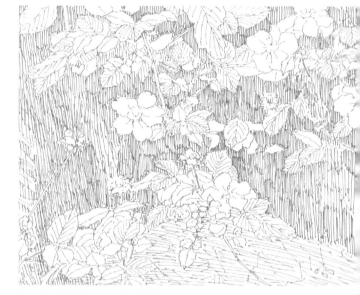

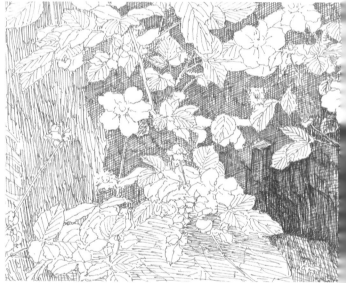

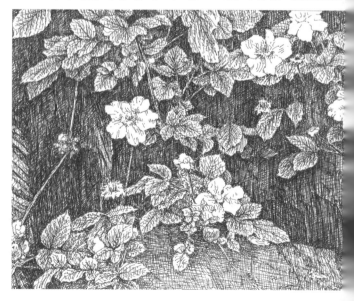

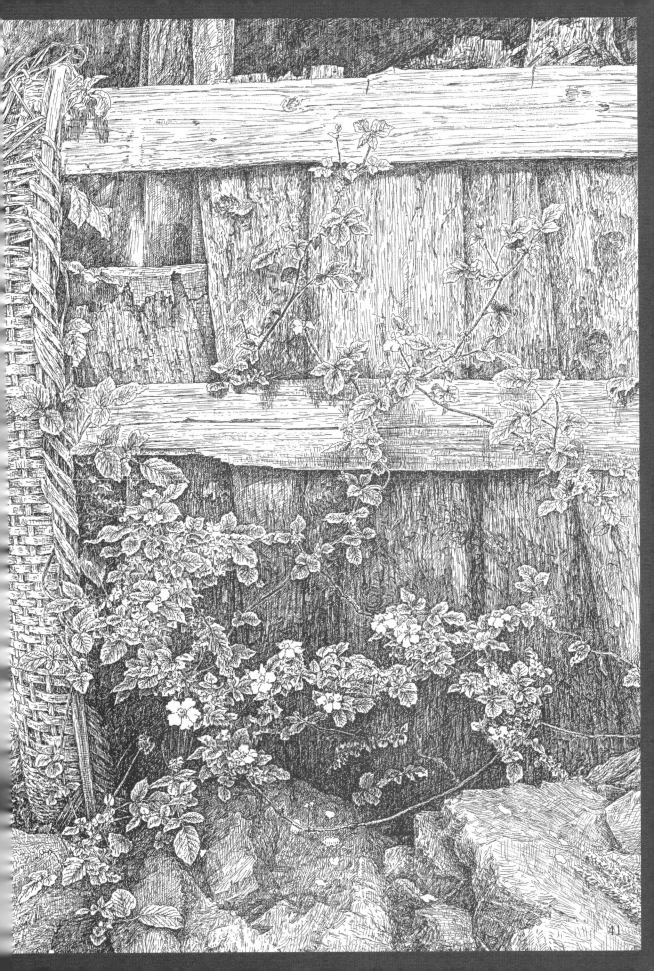

林蔭道路

莫雷盧安河岸（法國）的林蔭小道。大張照片請翻閱 p.105。

使用的筆：0.1mm

改變橫線的密度

橫線表示水平。在這裡用橫線來表現水平的道路。道路上的樹蔭最適合用來練習橫線。運用橫線試著畫出林蔭道路吧。
繪畫的重點在於根據明亮度來區分線條的密度。

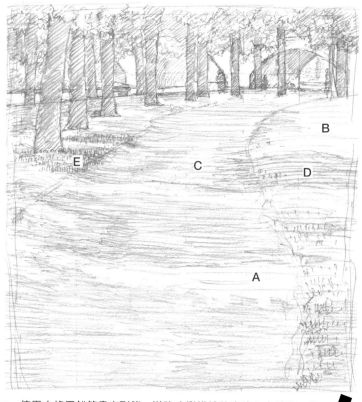

A 照射到光線的地面

B 照射到光線的綠草地

C 林蔭道路

D 林蔭草地

1 使用方格用鉛筆畫出形態，道路改變橫線的密度加上線條。照片中的樹木皆為陰影處，所以用斜線增加暗度

E 草為直線

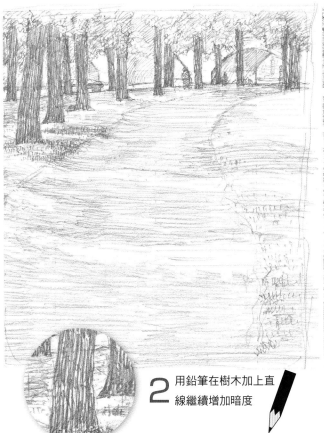

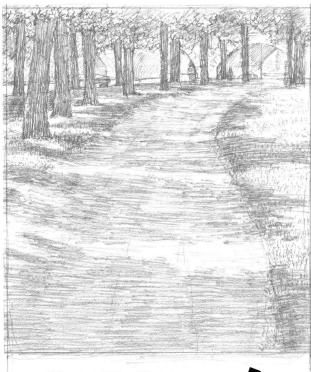

 2 用鉛筆在樹木加上直線繼續增加暗度

3 樹蔭處加上橫線，增加暗度

加在樹幹上的線

直線　　　斜線

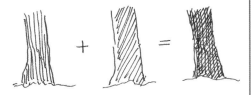

將直線和斜線重疊，表現樹幹的陰影。增加線條的順序不論直線先畫或是斜線先畫都沒關係。硬筆和鉛筆都是一樣。

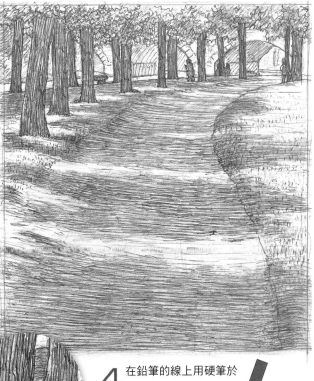

4 在鉛筆的線上用硬筆於樹幹加上直線，地面加上橫線

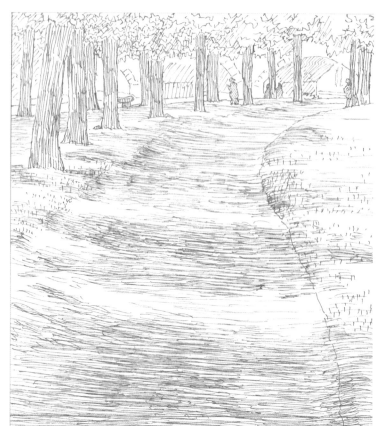

5 用橡皮擦將鉛筆線條擦
掉，留下硬筆的線條

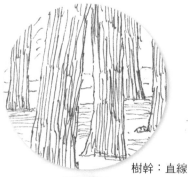

樹幹：直線

林蔭道路：橫線

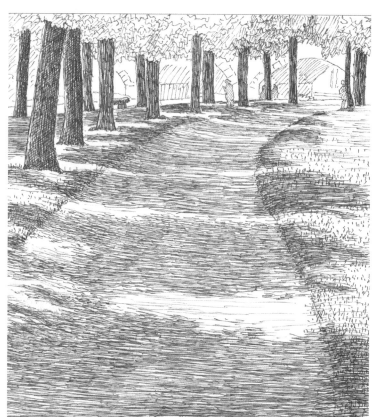

6 加上明顯的陰影後
完成

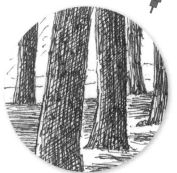

樹幹：直線＋斜線

林蔭道路：橫線

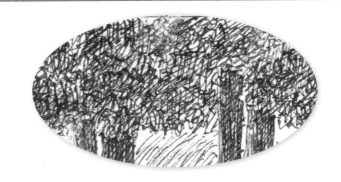

7 於樹木的葉片加上
陰影，檢視平衡感
的同時於整體加上陰影完
成

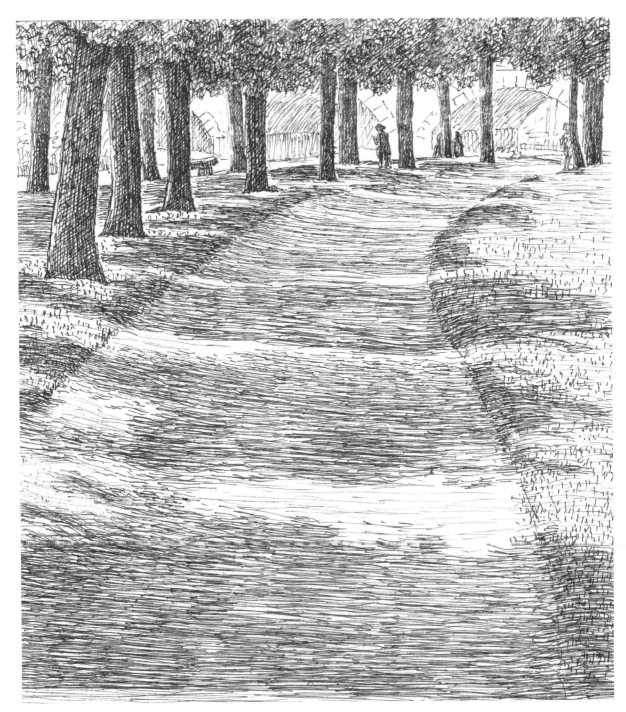

畫遠景・中景的樹木

在畫近景的樹木錢,先來練習遠景、中景的樹木吧。遠方的樹木不需要
仔細畫出細部,所以能輕鬆挑戰。

使用的筆
：0.05mm

比較看看

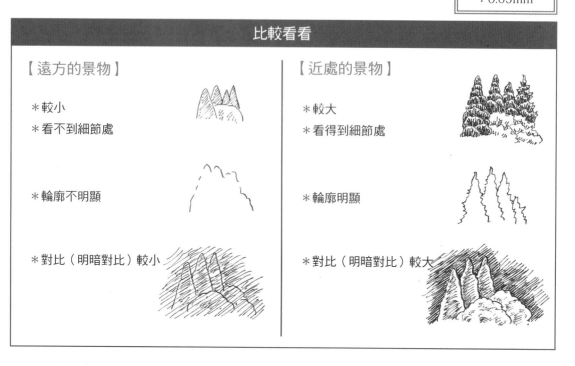

【遠方的景物】

*較小
*看不到細節處

*輪廓不明顯

*對比(明暗對比)較小

【近處的景物】

*較大
*看得到細節處

*輪廓明顯

*對比(明暗對比)較大

形狀及顏色會隨著樹木種類而改變

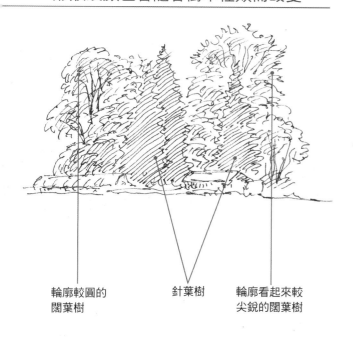

輪廓較圓的
闊葉樹

針葉樹

輪廓看起來較
尖銳的闊葉樹

【針葉樹】

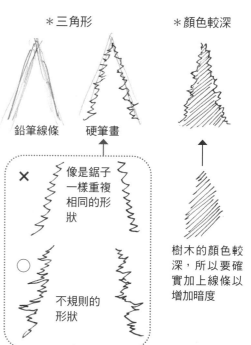

*三角形

*顏色較深

鉛筆線條　硬筆畫

✕　像是鋸子
一樣重複
相同的形
狀

〇　不規則的
形狀

樹木的顏色較
深,所以要確
實加上線條以
增加暗度

【闊葉樹】

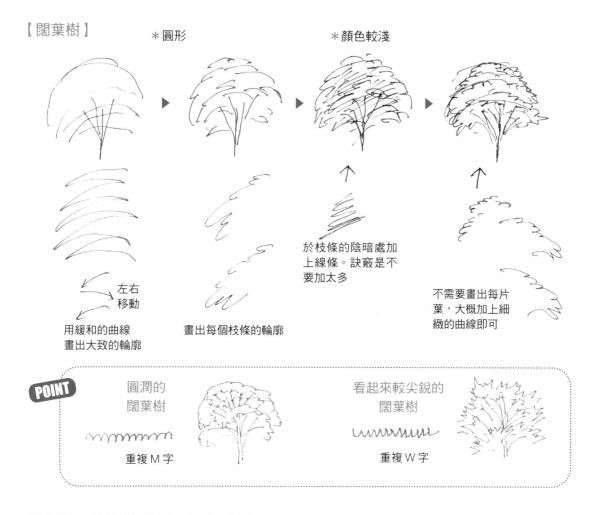

＊圓形　　　　　　　　　　＊顏色較淺

左右
移動

用緩和的曲線
畫出大致的輪廓

畫出每個枝條的輪廓

於枝條的陰暗處加
上線條。訣竅是不
要加太多

不需要畫出每片
葉，大概加上細
緻的曲線即可

POINT

圓潤的
闊葉樹

重複 M 字

看起來較尖銳的
闊葉樹

重複 W 字

闊葉樹中混雜著針葉樹的風景。主要的中景樹木像是將遠景的樹木加上陰影完成即可。不需要將葉
片仔細畫出來。大張照片請翻閱 p.106。

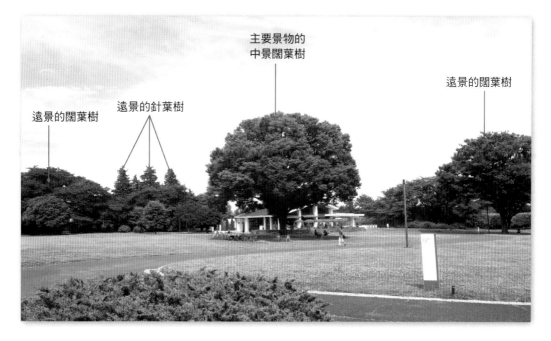

主要景物的
中景闊葉樹

遠景的闊葉樹

遠景的闊葉樹

遠景的針葉樹

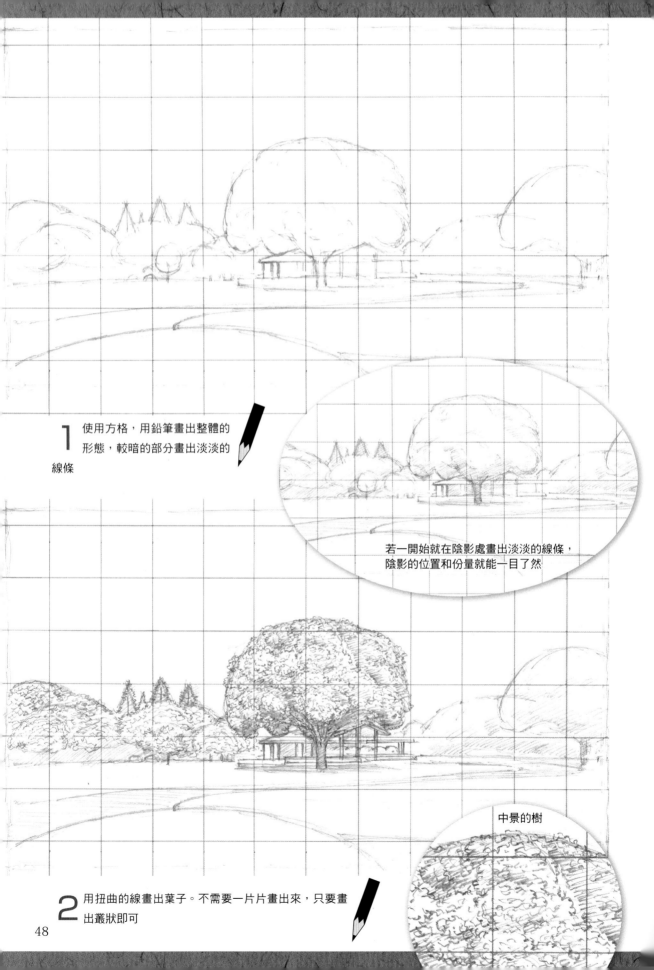

1 使用方格，用鉛筆畫出整體的
　形態，較暗的部分畫出淡淡的
線條

若一開始就在陰影處畫出淡淡的線條，
陰影的位置和份量就能一目了然

中景的樹

2 用扭曲的線畫出葉子。不需要一片片畫出來，只要畫
　出叢狀即可

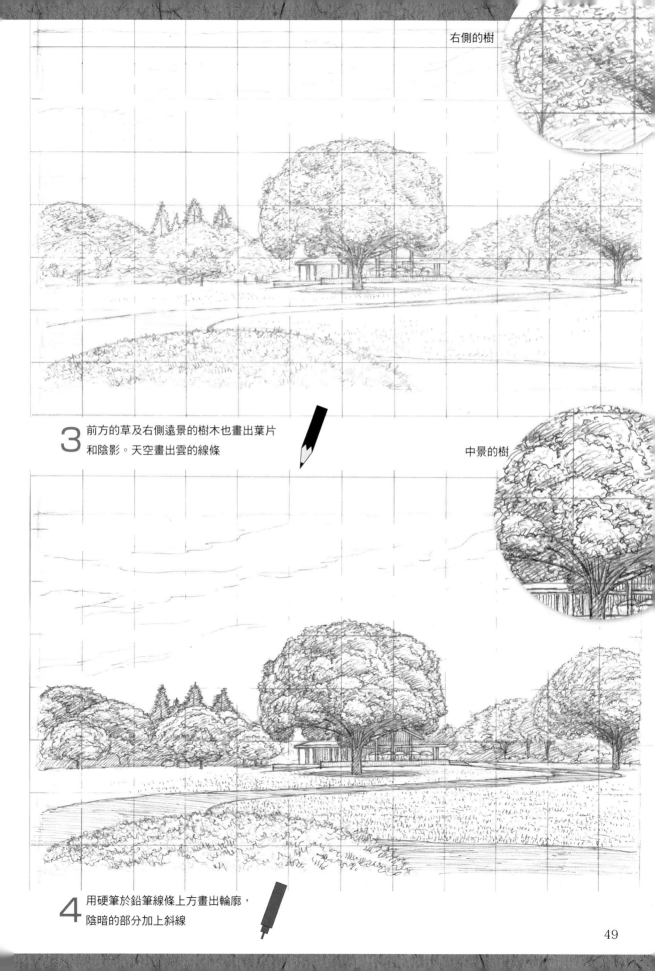

3 前方的草及右側遠景的樹木也畫出葉片
和陰影。天空畫出雲的線條

中景的樹

4 用硬筆於鉛筆線條上方畫出輪廓，
陰暗的部分加上斜線

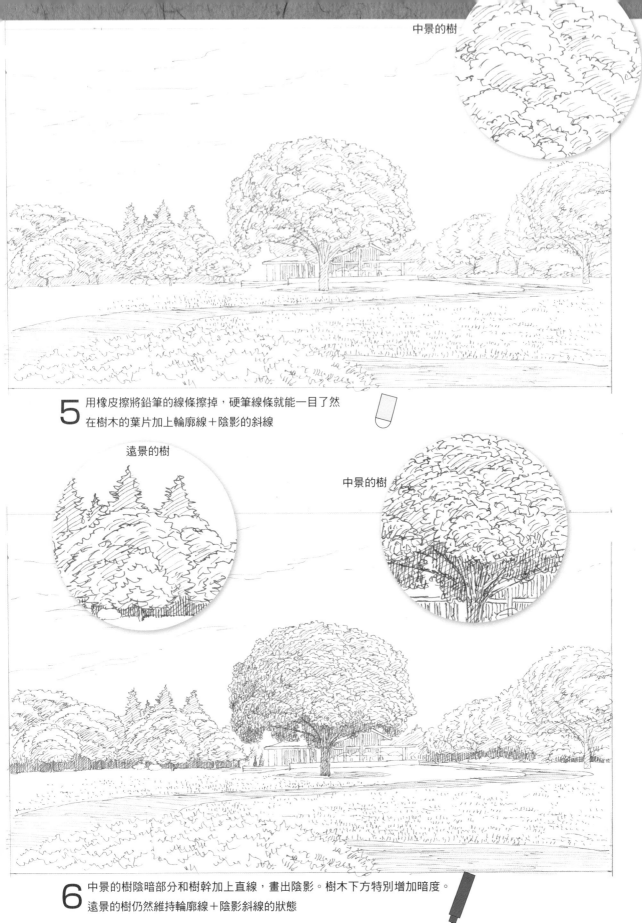

中景的樹

5 用橡皮擦將鉛筆的線條擦掉，硬筆線條就能一目了然
在樹木的葉片加上輪廓線＋陰影的斜線

遠景的樹

中景的樹

6 中景的樹陰暗部分和樹幹加上直線，畫出陰影。樹木下方特別增加暗度。
遠景的樹仍然維持輪廓線＋陰影斜線的狀態

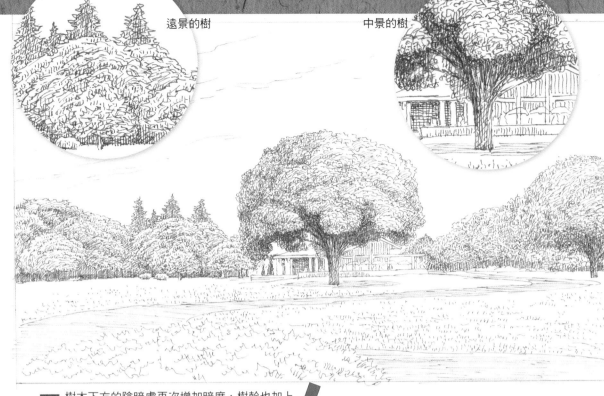

遠景的樹　　　　　　　　　　　　中景的樹

7 樹木下方的陰暗處再次增加暗度，樹幹也加上
　 線條。另外，遠景的樹也加上線條

POINT
中景的樹和遠景的樹之差異
除了大小之外，陰影的深淺和葉片的細緻度也有很大的差
異。中景的陰影最深，遠景的樹木較淡，而右側的樹則介
於兩者之間。

中景的樹

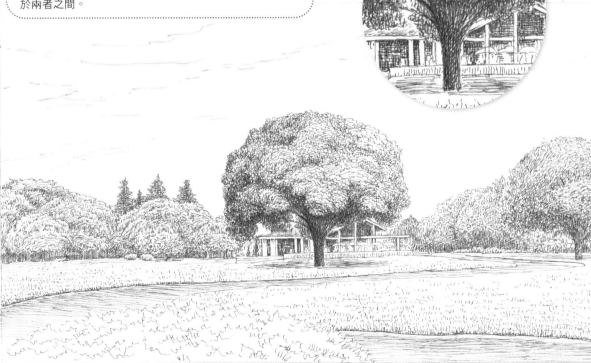

8 樹木下側的陰暗處在樹幹的後方，所以將樹幹明顯
　 畫在陰暗處的前方。地面也加上線條

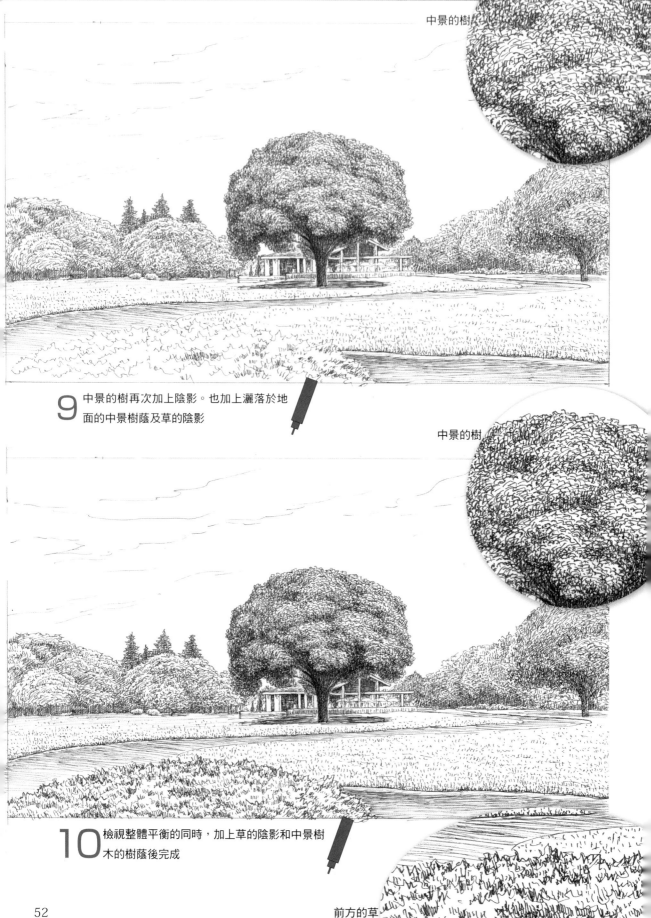

中景的樹

9 中景的樹再次加上陰影。也加上灑落於地
面的中景樹蔭及草的陰影

中景的樹

10 檢視整體平衡的同時，加上草的陰影和中景樹
木的樹蔭後完成

　　　　　　　　　　　　　　前方的草

看得見枝條的樹木

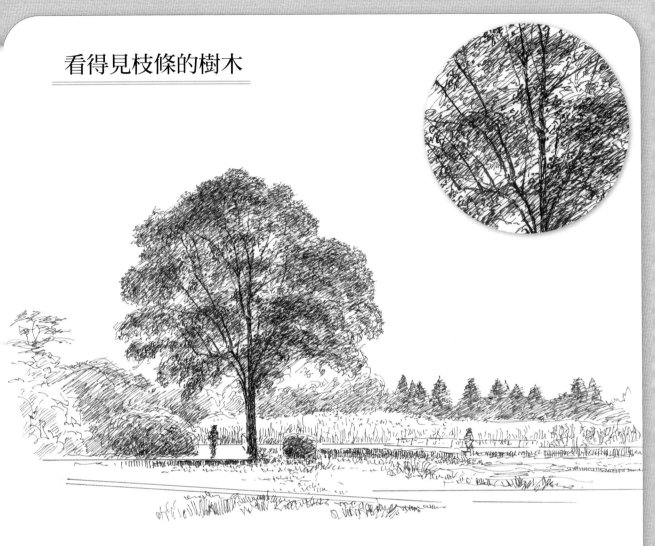

透過葉片之間看見枝條的中景樹木，比起輪廓更建議藉由陰影來表現。放大觀察就能得知陰影是用粗略的斜線畫出。

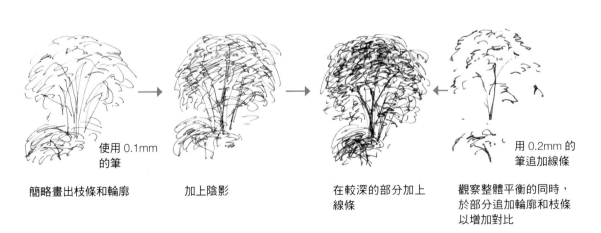

簡略畫出枝條和輪廓　　　　　加上陰影　　　　　　　在較深的部分加上　　　　觀察整體平衡的同時，
　　　　　　　　　　　　　　　　　　　　　　　　　線條　　　　　　　　　於部分追加輪廓和枝條
　　　使用 0.1mm　　　　　　　　　　　　　　　　　　　　　　　　　　　以增加對比
　　　的筆　　　　　　　　　　　　　　　　　　　　　　　　　　　　用 0.2mm 的
　　　　　　　　　　　　　　　　　　　　　　　　　　　　　　　　　筆追加線條

描繪冬天的樹林

使用的筆：0.1mm・0.2mm

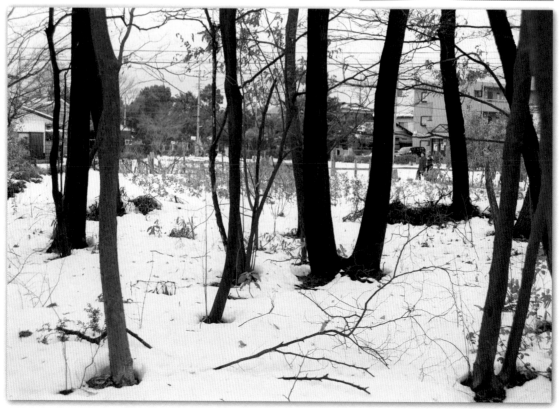

在積雪林中的樹木非常鮮明，樹木的前後關係顯而易見，所以最適合用來練習不同的畫法。大張照片請翻閱 p.107。

將樹木區分成遠景、中景、前景

遠景的樹：最遠樹木的樹幹較平面而且顏色較淡。

中景的樹：中間位置樹木的樹幹雖然也是平面，但是顏色較深。

前景的樹：前方的樹木應畫出樹幹的紋理，並且畫出弧度以呈現立體感。

像這樣根據位置不同來改變表現的方法，就能區分出樹林或森林中的樹木。

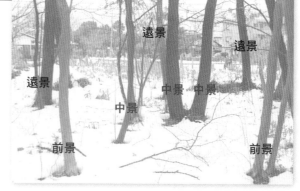

 POINT

描繪樹幹的線條可分解成三種類。樹幹就是由這些線條組合而成。遠景的樹幹可以用❶的方式，也可以不用❷，而用❶＋❸的方式畫出

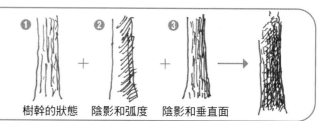

❶ ＋ ❷ ＋ ❸ →

樹幹的狀態　陰影和弧度　陰影和垂直面

確認樹木重疊的部分

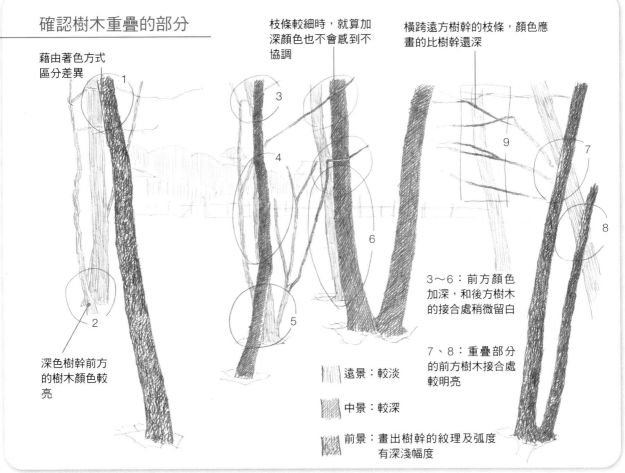

藉由著色方式
區分差異

枝條較細時，就算加
深顏色也不會感到不
協調

橫跨遠方樹幹的枝條，顏色應
畫的比樹幹還深

深色樹幹前方
的樹木顏色較
亮

3～6：前方顏色
加深，和後方樹木
的接合處稍微留白

7、8：重疊部分
的前方樹木接合處
較明亮

遠景：較淡

中景：較深

前景：畫出樹幹的紋理及弧度
有深淺幅度

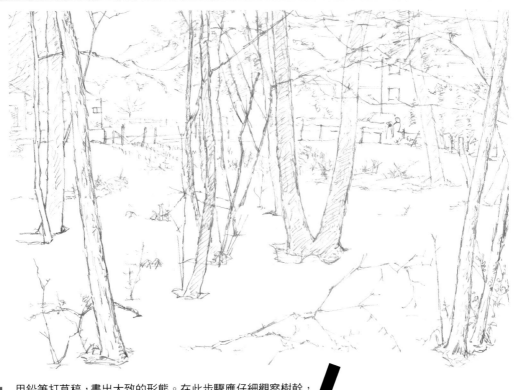

1 用鉛筆打草稿，畫出大致的形態。在此步驟應仔細觀察樹幹，
試著不用方格畫看看

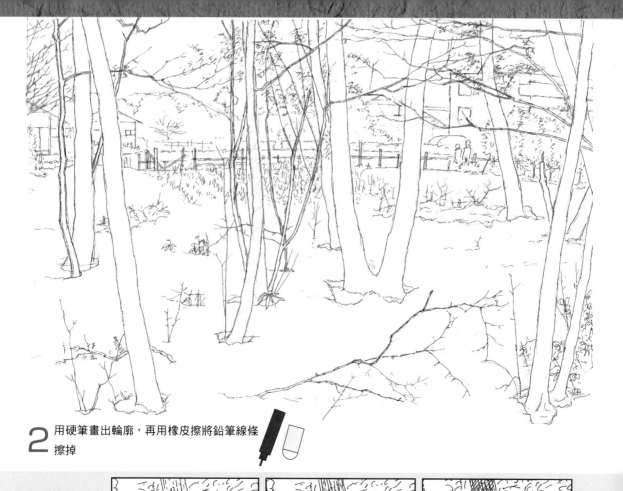

2 用硬筆畫出輪廓，再用橡皮擦將鉛筆線條
擦掉

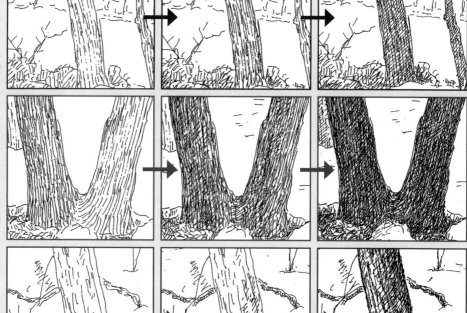

硬筆畫的
步驟

遠景：
少量分次加上
線條，畫出較
淡的效果

中景：
少量分次加上
線條，畫出較
深的效果

前景：
表現出樹木的
紋理和弧度。
最後完成

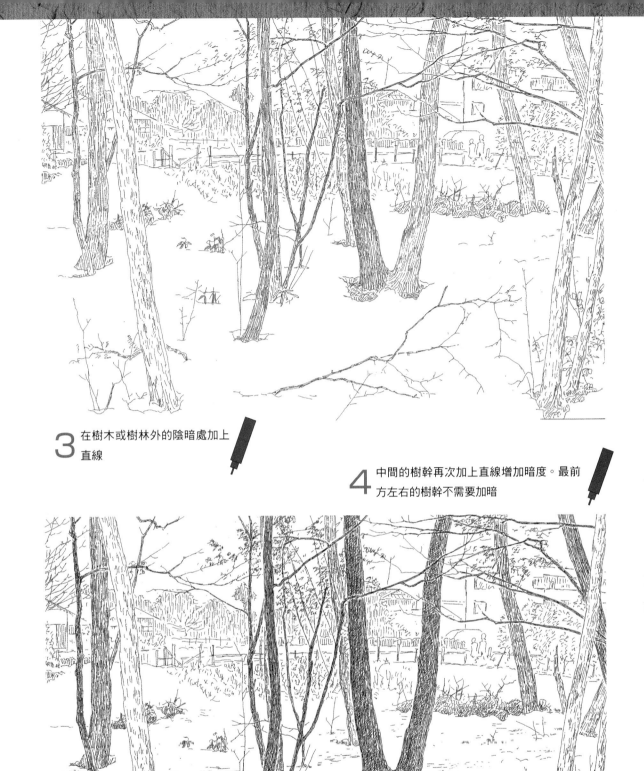

3 在樹木或樹林外的陰暗處加上
直線

4 中間的樹幹再次加上直線增加暗度。最前
方左右的樹幹不需要加暗

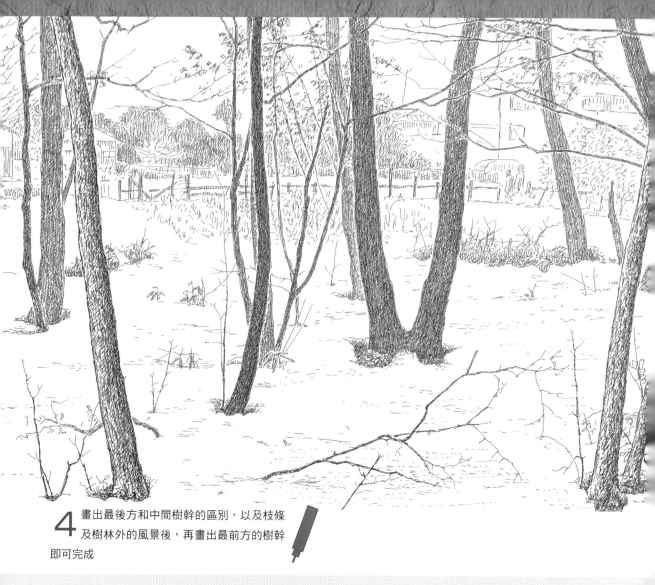

4 畫出最後方和中間樹幹的區別，以及枝條及樹林外的風景後，再畫出最前方的樹幹即可完成

冬天過去春天來臨，就算葉片茂密生長，基礎的樹幹也不會改變。在描繪樹木時，樹幹質感的表現技巧非常重要。
右頁是將右邊畫中樹幹放大而來。

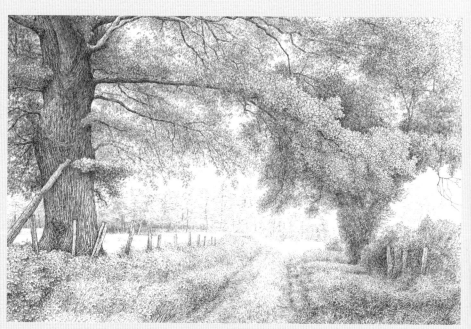

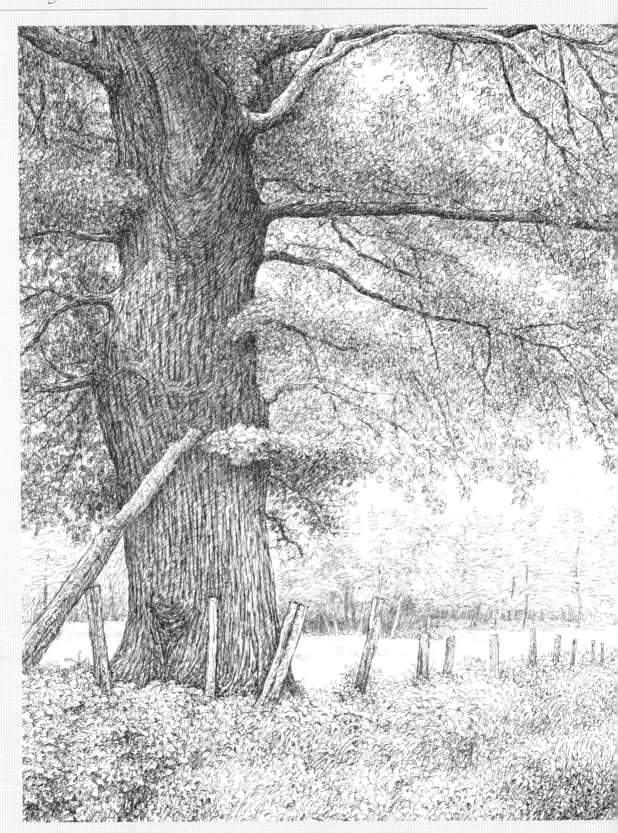

畫單棵樹木

畫完遠方的樹木後，接著來仔細觀察單棵樹木試著畫看看吧。
若樹木不論遠近都能輕鬆描繪時，風景畫的表現技法也能變得
更多元。

```
使用的筆
：0.05mm・0.1mm
```

以塊狀來表現葉片

【基本上和遠方的樹木一樣】

遠方的樹木和近處的樹木差異在細部表現的不同。整體形態的表現方式都一樣。

圓潤的闊葉樹

重複 M 字

 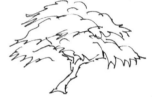

尖銳的闊葉樹

重複 W 字

【陰影】　訣竅是在鉛筆的階段就要確實畫出陰影。

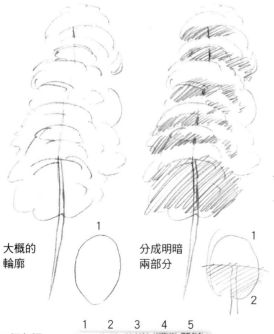

大概的
輪廓

1

分成明暗
兩部分

1

2

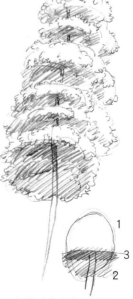

1

3

2

在陰暗處畫出更暗的
部分

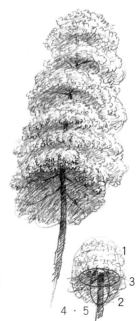

1

3

2

4・5

畫出整體的形態，在想
要強調的部份加入4、5
的色調

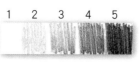

5 個色調
（ tone ）

1　2　3　4　5

葉片的畫法

【將葉片以層狀重疊】

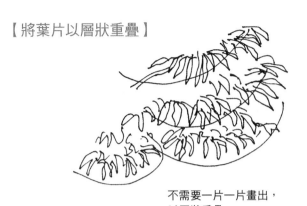

不需要一片一片畫出，
以**層狀重疊**

雖然說要適當省略，
不過「適當」卻意外的困
難！在這裡簡單介紹省略的
方法。

● 省略的方法 ●

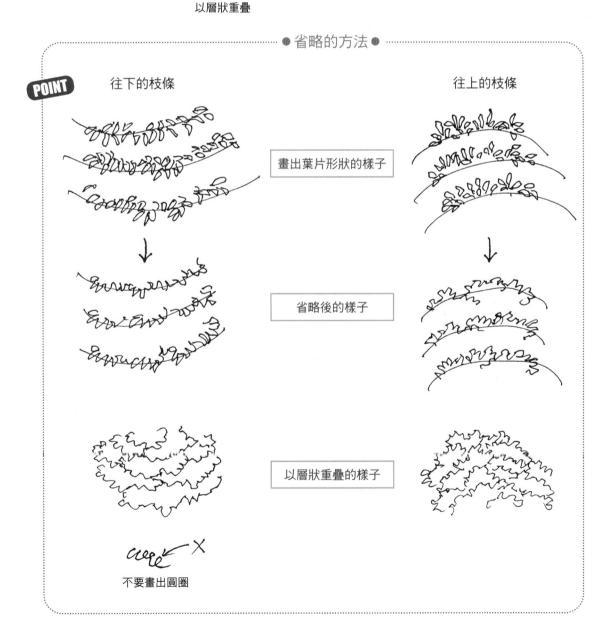

POINT

往下的枝條　　　　　　　　　　　　往上的枝條

畫出葉片形狀的樣子

省略後的樣子

以層狀重疊的樣子

不要畫出圓圈

用部分樹木來練習：葉片的表現法

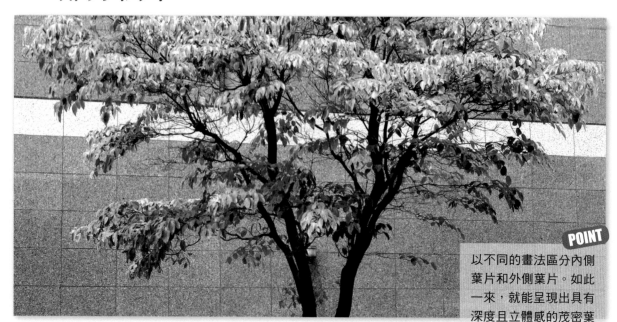

POINT
以不同的畫法區分內側葉片和外側葉片。如此一來，就能呈現出具有深度且立體感的茂密葉片

在畫單棵樹木之前，用局部的花水木來練習吧。

【避免葉片過於單調的技巧】　A：**畫出節奏感**

✕ ~~~~~~~~~~

相同葉片並排成列顯得單調

→

○ ~~~~~~~~~~

以三拍的節奏畫出葉片。1、2、**3**、1、2、**3**、1、2、**3**……
將 3 畫大一點，看起來就不像是相同葉片重複

三拍節奏是為了避免同樣的葉子連續

↓

◎ ~~~~~~~~~~

接著是 1、**2**、3、4……等，試著做出不同的變化

改變方向或重疊的狀態，或是加上一片獨立的葉子等，試著做出更多變化

B：**局部重新畫**

✕

單調
↓
部分擦除
↓
○
在擦除的部分畫新的葉片

【隨著樹幹的左右改變葉片的方向】

左　　　　　　　　　右

遠　　近　　**樹幹**　　近　　遠

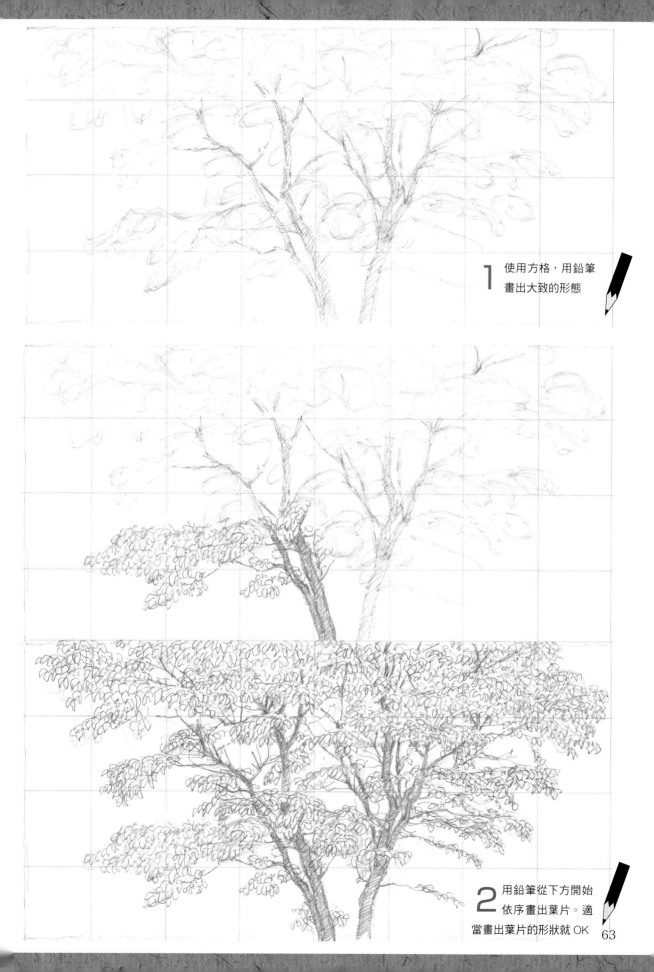

1 使用方格，用鉛筆
畫出大致的形態

2 用鉛筆從下方開始
依序畫出葉片。適
當畫出葉片的形狀就 OK

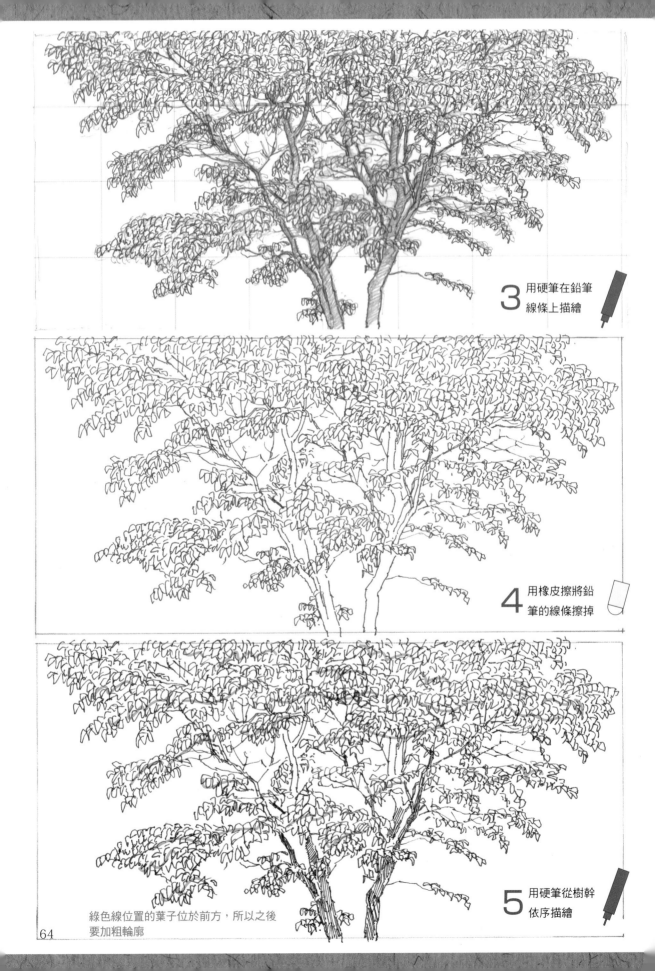

3 用硬筆在鉛筆
　線條上描繪

4 用橡皮擦將鉛
　筆的線條擦掉

5 用硬筆從樹幹
　依序描繪

綠色線位置的葉子位於前方，所以之後
要加粗輪廓

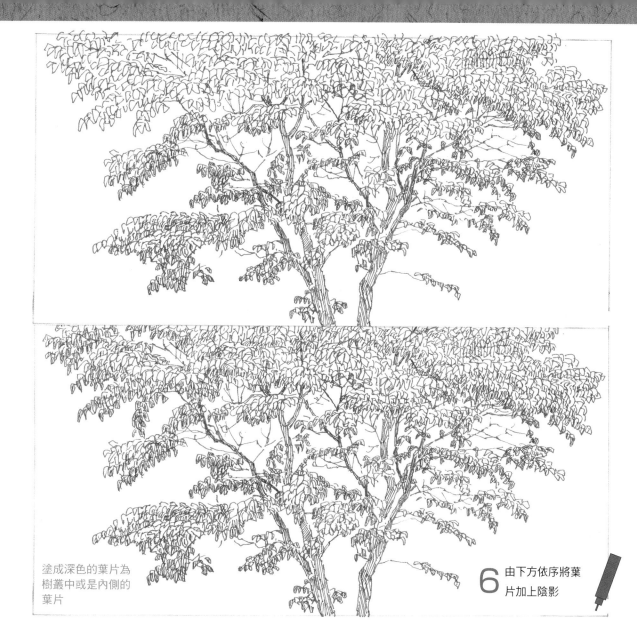

塗成深色的葉片為
樹叢中或是內側的
葉片

6 由下方依序將葉
片加上陰影

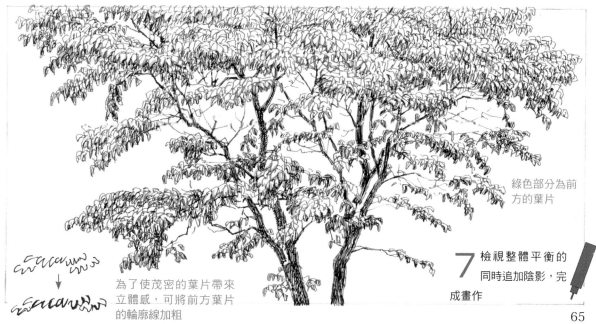

為了使茂密的葉片帶來
立體感，可將前方葉片
的輪廓線加粗

綠色部分為前
方的葉片

7 檢視整體平衡的
同時追加陰影，完
成畫作

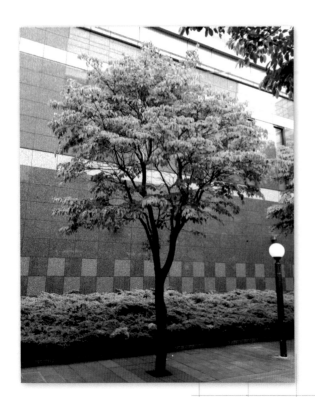

單棵樹木的練習

稍微理解樹木的畫法後，試著畫看看這棵花
水木行道樹吧。大張照片請翻閱p.108。

1 使用方格，用鉛筆畫出
整體的形態

66

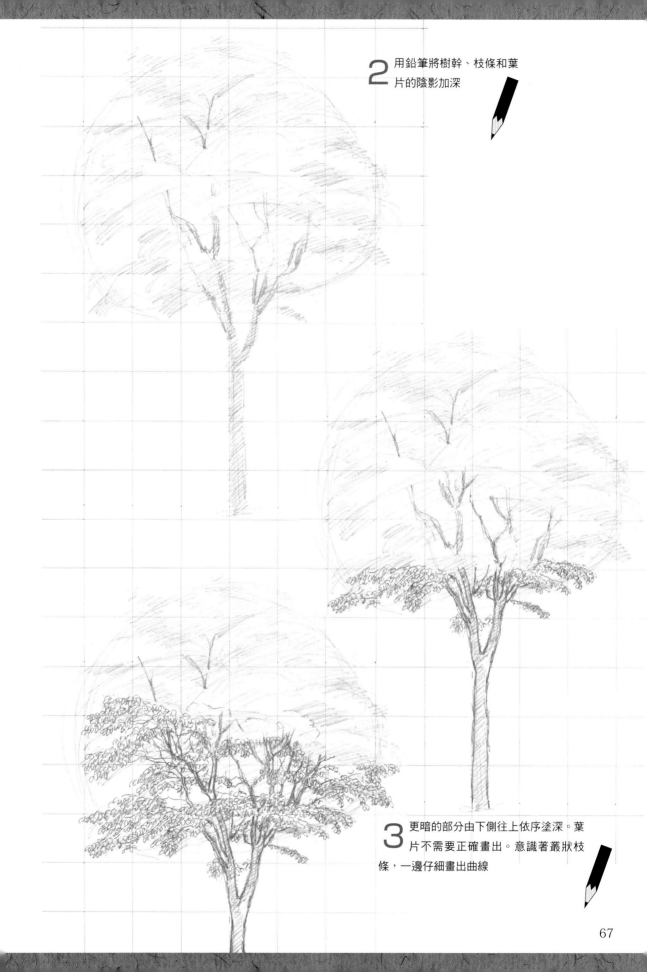

2 用鉛筆將樹幹、枝條和葉
 片的陰影加深

3 更暗的部分由下側往上依序塗深。葉
 片不需要正確畫出。意識著叢狀枝
 條，一邊仔細畫出曲線

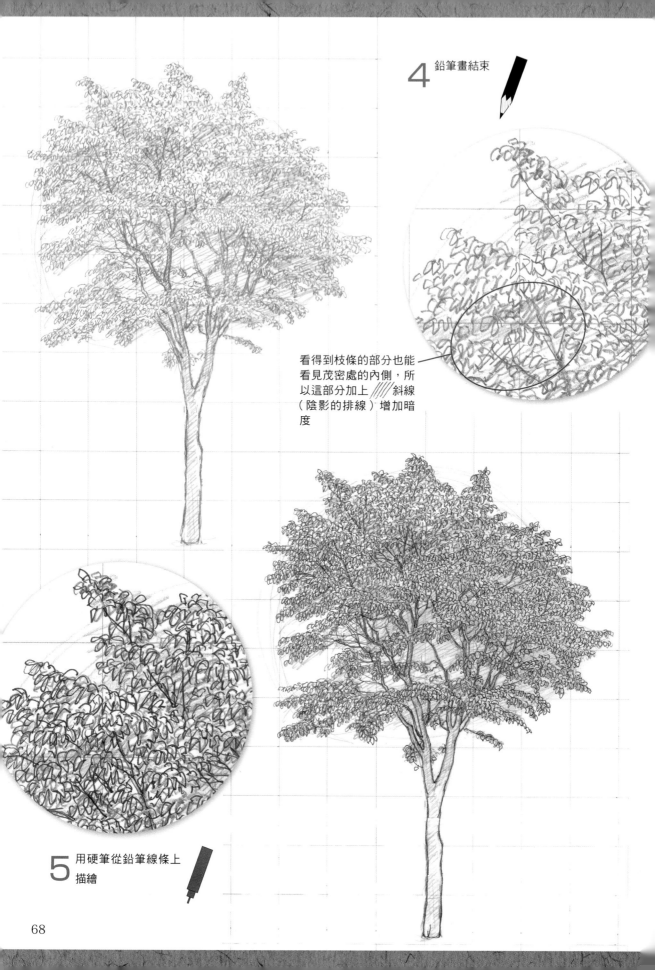

4 鉛筆畫結束

看得到枝條的部分也能
看見茂密處的內側，所
以這部分加上 ////斜線
（陰影的排線）增加暗
度

5 用硬筆從鉛筆線條上
描繪

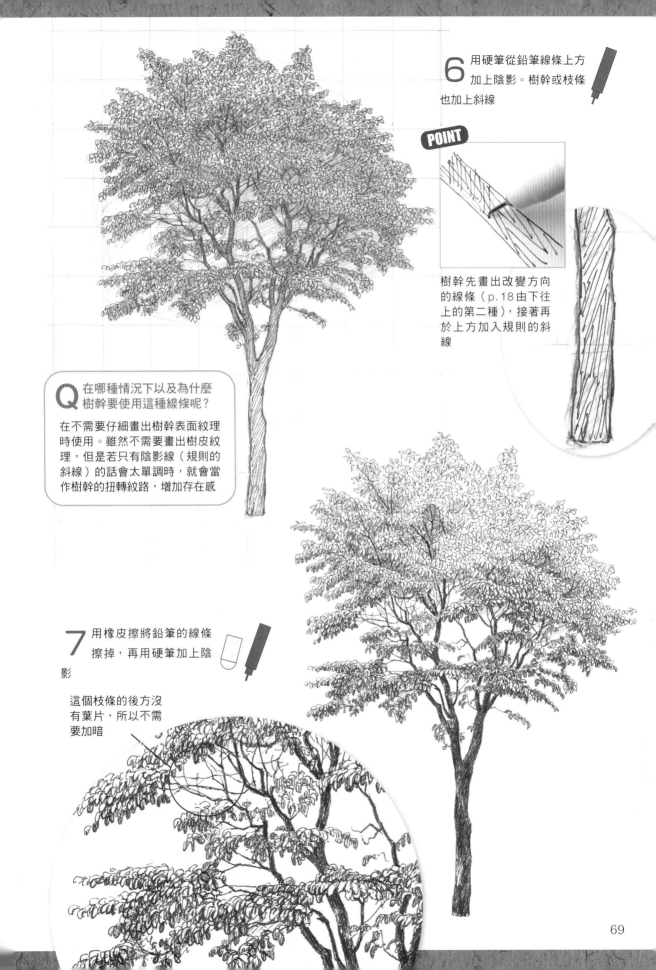

6 用硬筆從鉛筆線條上方加上陰影。樹幹或枝條也加上斜線

POINT

樹幹先畫出改變方向的線條（p.18由下往上的第二種），接著再於上方加入規則的斜線

Q 在哪種情況下以及為什麼樹幹要使用這種線條呢？

在不需要仔細畫出樹幹表面紋理時使用。雖然不需要畫出樹皮紋理，但是若只有陰影線（規則的斜線）的話會太單調時，就會當作樹幹的扭轉紋路，增加存在感

7 用橡皮擦將鉛筆的線條擦掉，再用硬筆加上陰影

這個枝條的後方沒有葉片，所以不需要加暗

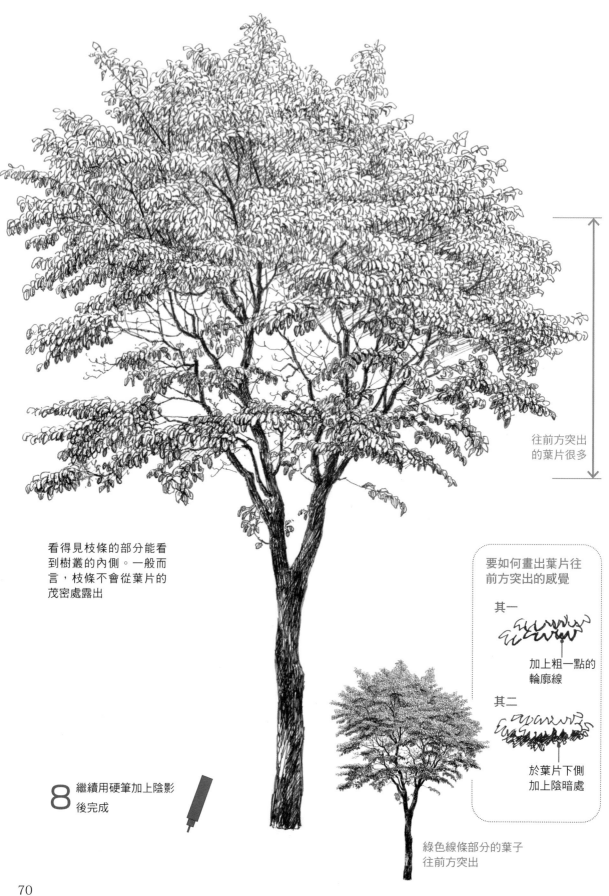

往前方突出
的葉片很多

看得見枝條的部分能看
到樹叢的內側。一般而
言，枝條不會從葉片的
茂密處露出

要如何畫出葉片往
前方突出的感覺

其一

加上粗一點的
輪廓線

其二

於葉片下側
加上陰暗處

8 繼續用硬筆加上陰影
後完成

綠色線條部分的葉子
往前方突出

Gallery 具有**存在感**的樹木

樹蔭下的懸鈴木。葉片為逆光狀態，
所以變得比較暗，而樹幹則照射到
從枝葉隙縫灑落的陽光

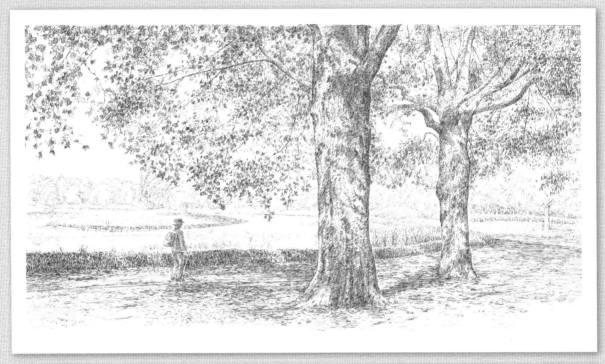

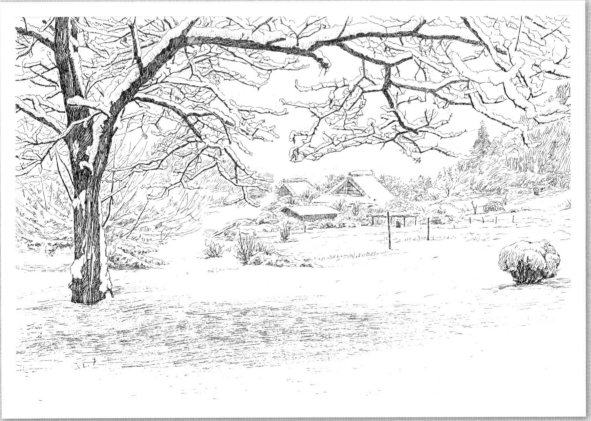

東京‧奧多摩的雪景。和 p.69 的 6 一樣，改變線條方向的同時畫出樹幹。若樹幹只畫出沿著樹幹的線條（相同
方向的線條）和陰暗的線條（相同方向的斜線）的話則會過於單調

71

畫有兩棵樹木的風景

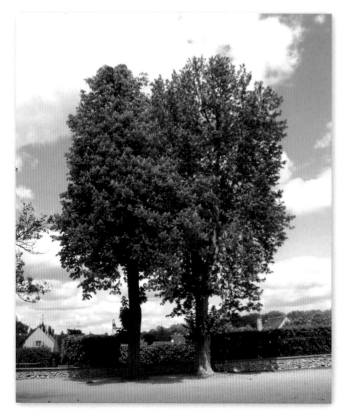

莫雷盧安（法國）
大張照片請翻閱 p.109。

兩顆重疊的樹木，首先應從找出樹與樹之間的界線開始。若樹木的種類不同，葉片的形狀也會有所差異，所以非常容易分辨，但若是相同種類或是葉片非常相似的話，就必須從葉片的方向來找出界線。

【葉片的方向‧左右】

以樹幹為中心，左側的葉片面向左邊
右側的葉片面向右邊

【樹的前後】

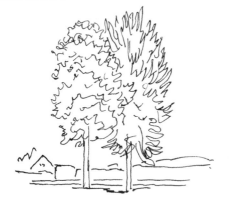

雖然兩棵樹幾乎是並排，但是左側樹木的線條較整齊且樹形美觀，所以將左側的樹木當作前方的樹木描繪。

【葉片的方向‧上下】

兩棵應該是不同種類的樹。葉片生長的方式看起來不同。兩種樹木的葉片都偏大片。像是懸鈴木或北美鵝掌楸一樣往上生長。

前一章畫過的花水木葉片，則像是往下垂般附著在枝條上。

在描繪樹木的時候，葉片的形狀及大小固然重要，也必須注意到朝向哪個方向。

1 使用方格，用鉛筆畫出整體的形態，陰暗的茂密處則用線條加上陰影

Q 為什麼要用鉛筆加上陰影？

若只畫出樹木的形態（輪廓）的話，只會呈現出平面感。加上陰影就能產生立體感。在鉛筆的階段就加上陰影，能事先把握好整體的陰影位置及份量

畫陰影的步驟

【鉛筆】

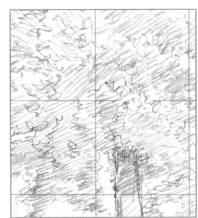

用鉛筆表現茂密葉片陰暗處的線條，只畫出單純的斜線也OK。只要能確認陰暗部分即可

【硬筆】

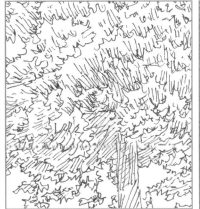

硬筆的階段應畫出以下兩種類型的線

樹葉生長方向的線條 ＋ 陰影的線條

【完成】

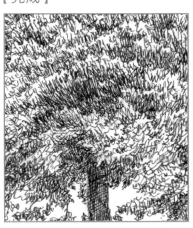

最後再次加上細緻的陰影即可完成

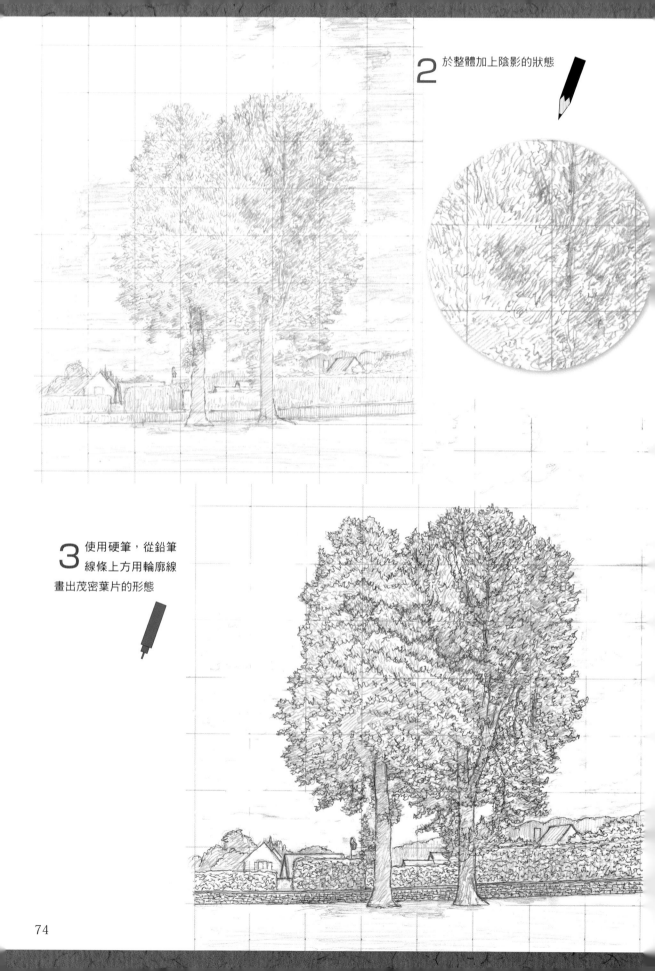

2 於整體加上陰影的狀態

3 使用硬筆，從鉛筆
線條上方用輪廓線
畫出茂密葉片的形態

在3的狀態下,用橡皮擦
將鉛筆線條擦掉的樣子。
請仔細觀察用硬筆畫出的
茂密葉片輪廓線

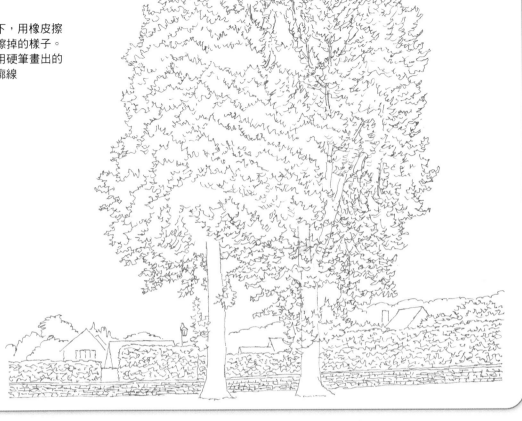

4 再次用鉛筆加上陰
影,呈現出立體感
(周圍方格的鉛筆線條已經
不再需要,所以用橡皮擦
擦掉)

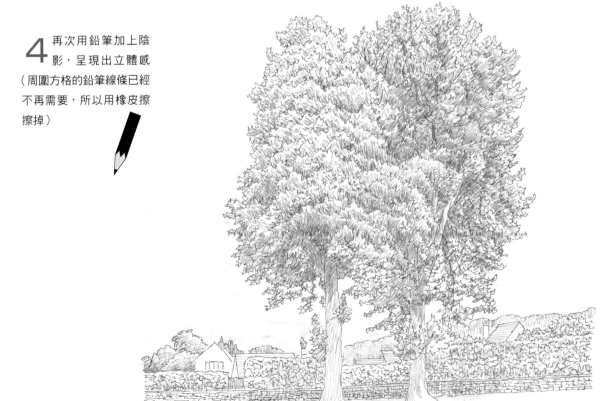

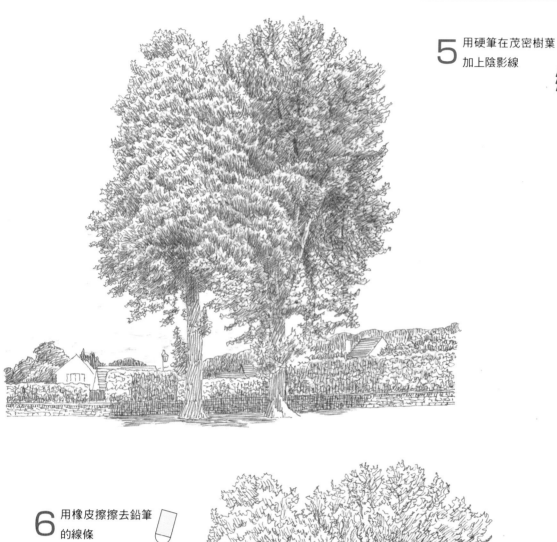

5 用硬筆在茂密樹葉
　加上陰影線

6 用橡皮擦擦去鉛筆
　的線條

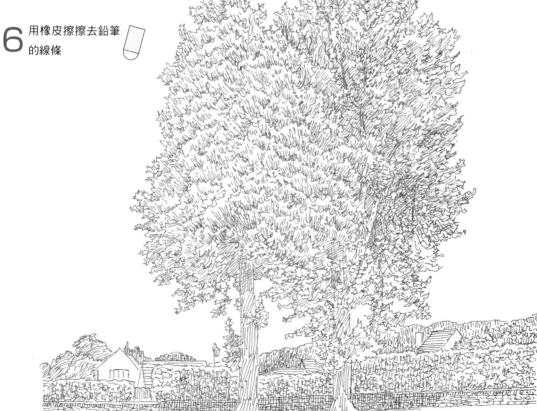

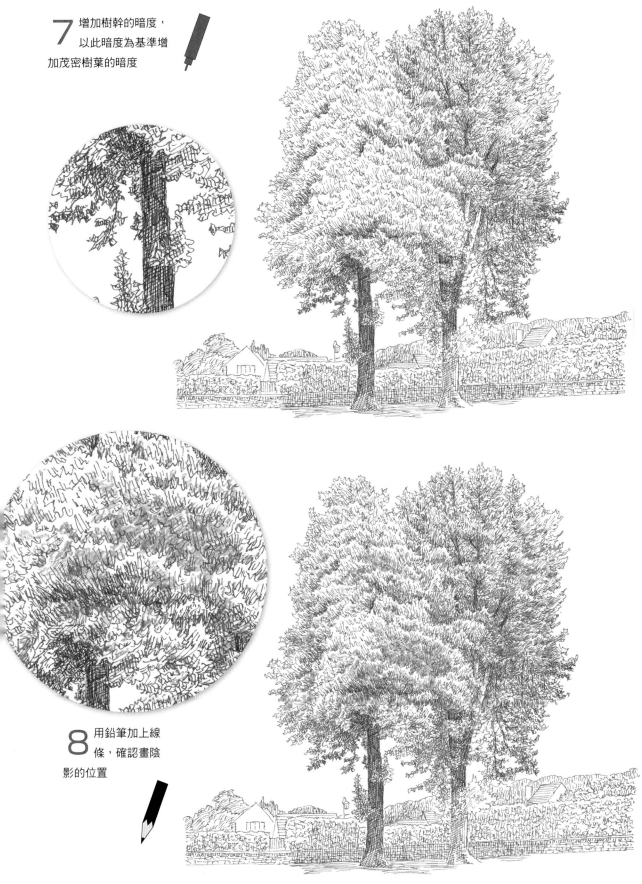

7 增加樹幹的暗度，以此暗度為基準增加茂密樹葉的暗度

8 用鉛筆加上線條，確認畫陰影的位置

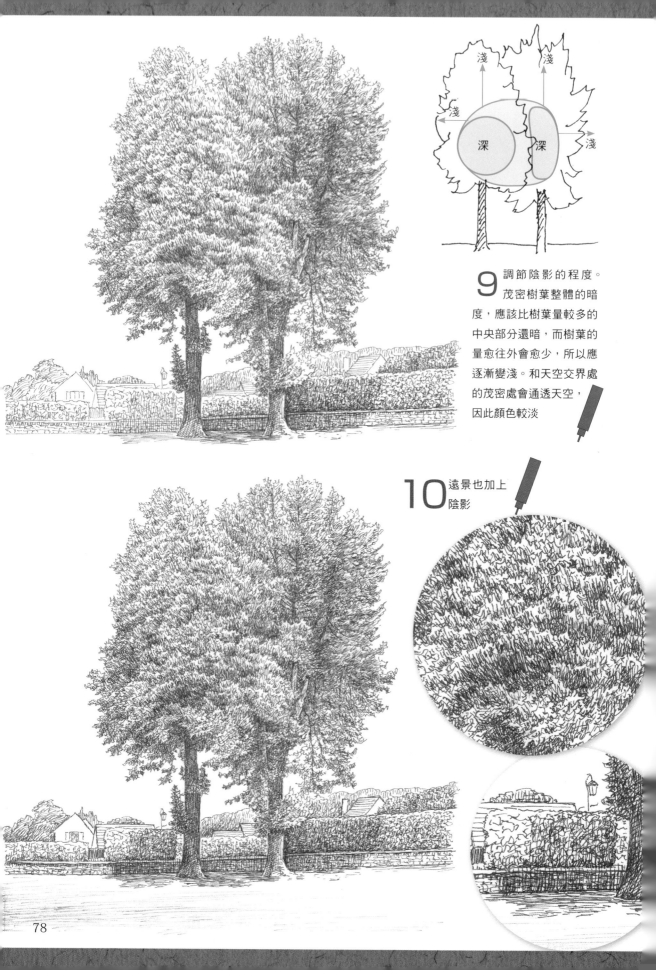

9 調節陰影的程度。
茂密樹葉整體的暗
度，應該比樹葉量較多的
中央部分還暗，而樹葉的
量愈往外會愈少，所以應
逐漸變淺。和天空交界處
的茂密處會通透天空，
因此顏色較淡

10 遠景也加上
陰影

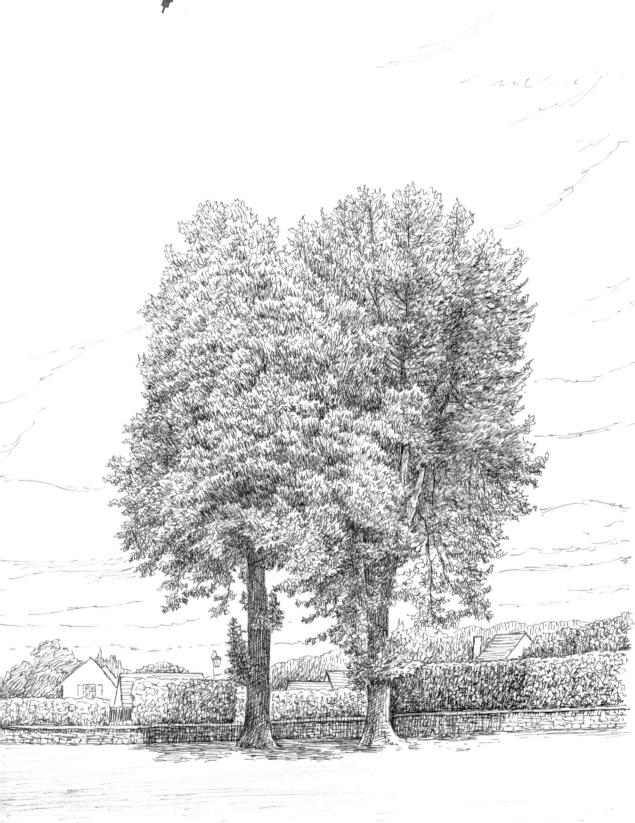

冬天的樹木

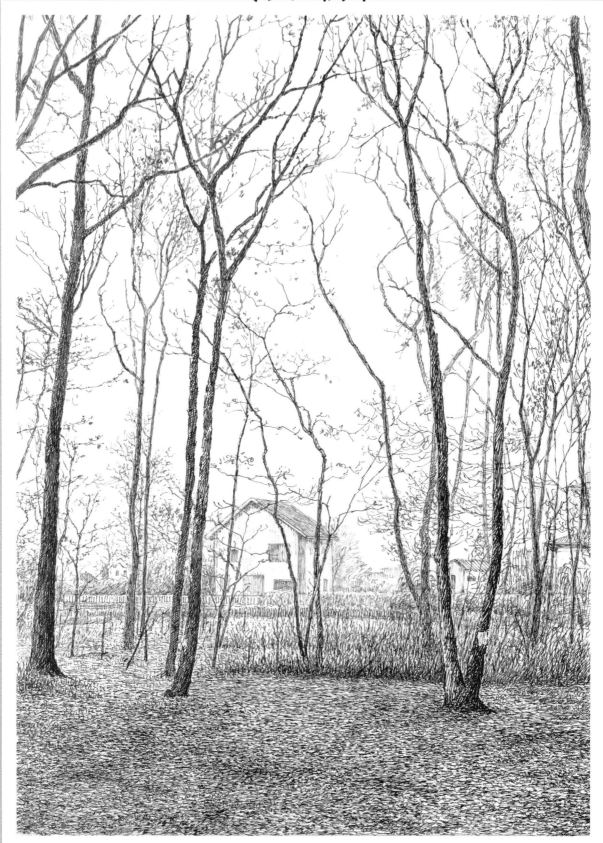

武藏野的雜木林。葉子凋落的樹木露出優美的線條覆蓋天空

夏天的樹木

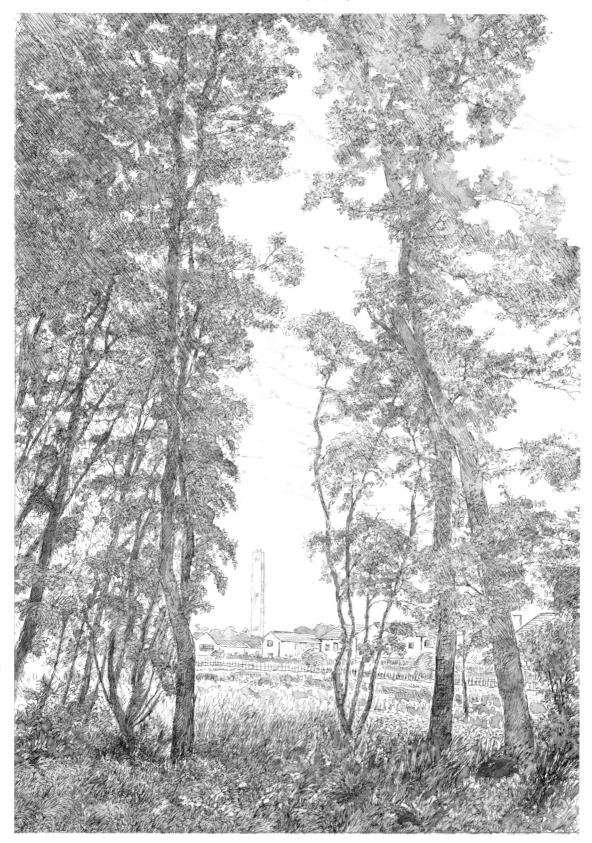

可從微微陰暗的夏季雜木林眺望街道的景色

畫水面

雖然水面會波動起伏，但仍可將一瞬間捕捉下來。生長在水邊的草也輝映在水面。另外，若照片中有木板步道、棧橋或是木樁時，也可以表現出木頭的質感。

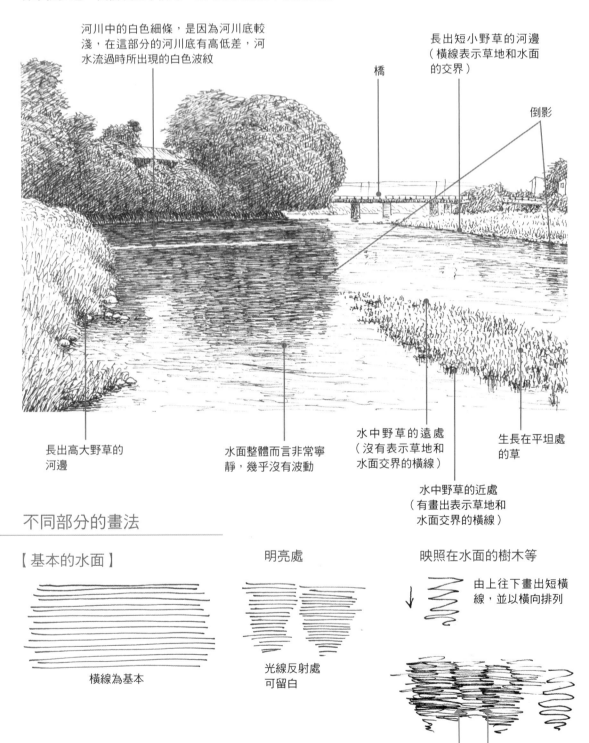

河川中的白色細條，是因為河川底較淺，在這部分的河川底有高低差，河水流過時所出現的白色波紋

橋

長出短小野草的河邊
（橫線表示草地和水面的交界）

倒影

長出高大野草的河邊

水面整體而言非常寧靜，幾乎沒有波動

水中野草的遠處
（沒有表示草地和水面交界的橫線）

水中野草的近處
（有畫出表示草地和水面交界的橫線）

生長在平坦處的草

不同部分的畫法

【基本的水面】

橫線為基本

明亮處

光線反射處可留白

映照在水面的樹木等

由上往下畫出短橫線，並以橫向排列

連接部分以縱向並列

【水面的變化】

寧靜的水面

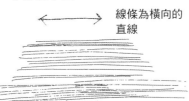

線條為橫向的直線

搖曳的水面

畫出映照在水面的黑影。將橫線稍微彎曲，就能表現出搖曳的水面

稍微彎曲

倒影

稍微彎曲並且往縱向延伸

【水邊的草】

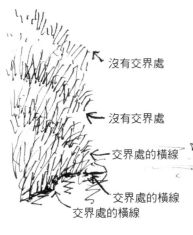

← 沒有交界處

← 沒有交界處

← 交界處的橫線

交界處的橫線
交界處的橫線

和水交界部分的草，應確實畫出表示草地和水面境界的橫線，但是草尖部分不需要畫出交界線

沒有交界線

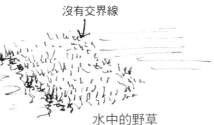

水中的野草

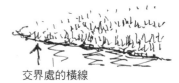

← 交界處的橫線

長出短小野草的河邊

長出高大野草的河邊

畫出從陸地往水面傾斜的野草

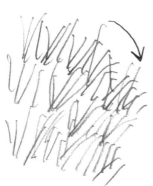

在平坦位置長出的野草，可用橫向畫出直線來表現

注意線條排列不要太整齊！

【橋和棧橋的線】

水邊經常可見橋或是木板道路。沒有必要因為是直線的關係，就用一條線畫出。也可以將短線連接成直線。另外，將好幾條線畫成一束，呈現出寬幅及暗度也很重要

一條線

連接的線

成一束的線

練習水面和棧橋

畫出只有木棧橋及水面的簡單風景，練習水面的畫法。
大張照片請翻閱 p.110。

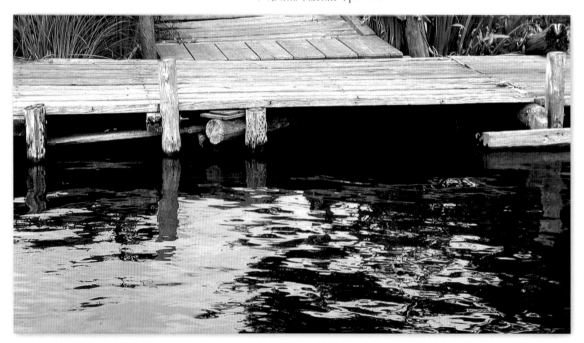

使用的筆：0.1mm

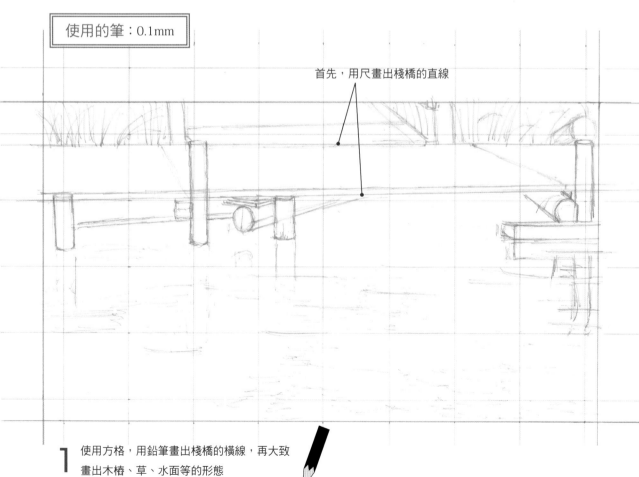

首先，用尺畫出棧橋的直線

1　使用方格，用鉛筆畫出棧橋的橫線，再大致
畫出木樁、草、水面等的形態

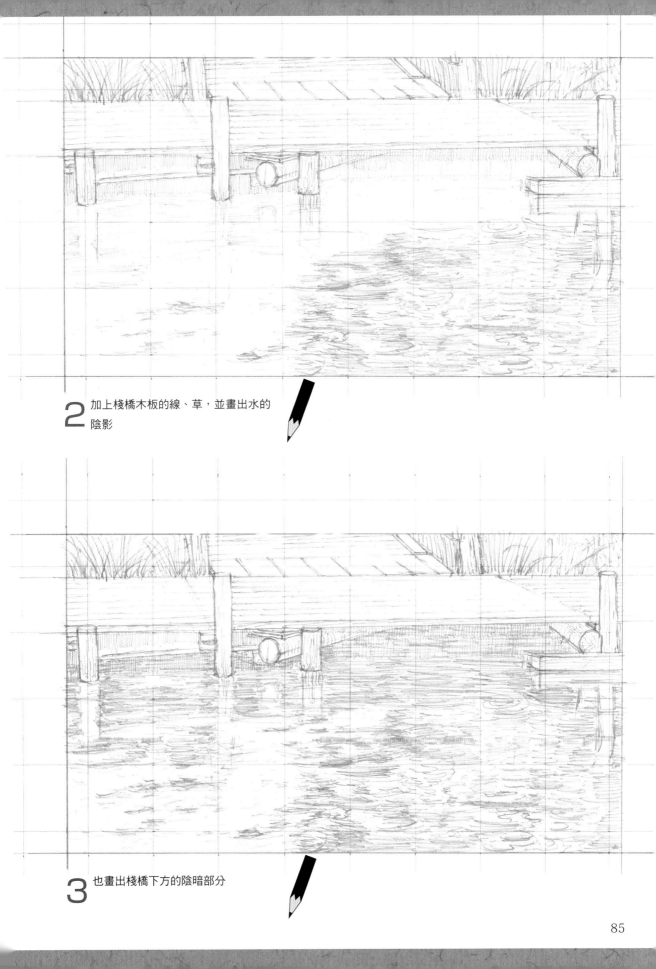

2 加上棧橋木板的線、草，並畫出水的
陰影

3 也畫出棧橋下方的陰暗部分

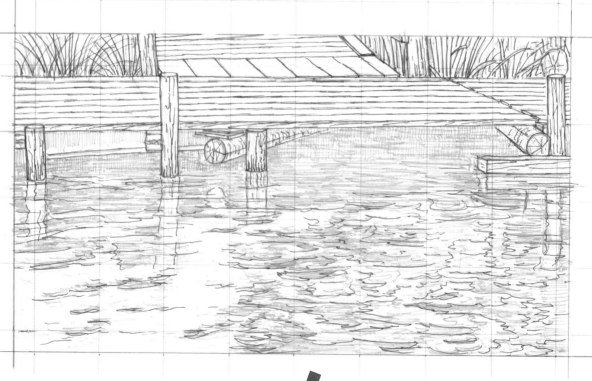

4 用硬筆從鉛筆上方描繪。在這個階段只要大致畫
出整體就 OK

草是由下往上展開的
柔軟曲線

5 用橡皮擦將鉛筆線條擦掉後，硬
筆的線條變得一清二楚

水面是稍微彎曲
的橫線

【倒影的表現】

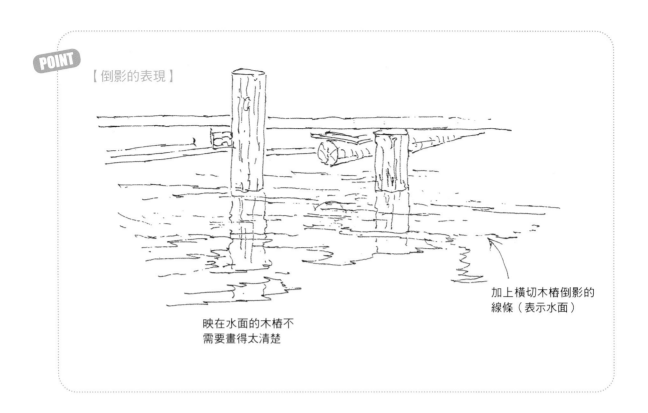

映在水面的木椿不
需要畫得太清楚

加上橫切木椿倒影的
線條（表示水面）

此橫線是木板道路和水面
的橫線，所以陰暗處運用
直線做出變化

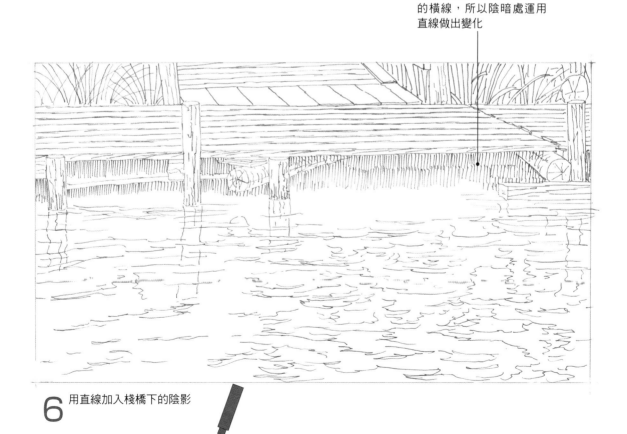

6 用直線加入棧橋下的陰影

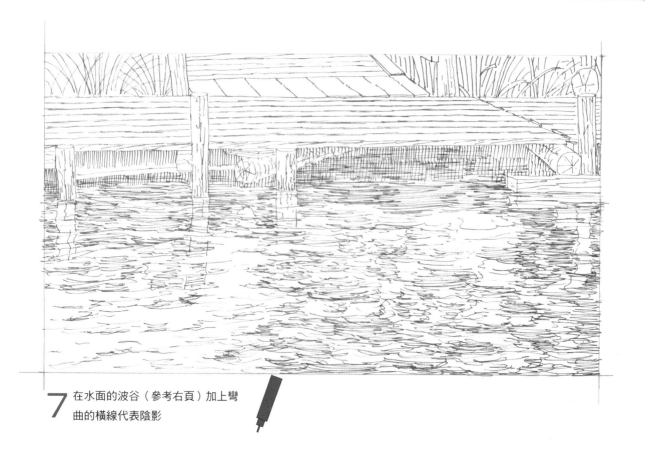

7 在水面的波谷（參考右頁）加上彎
曲的橫線代表陰影

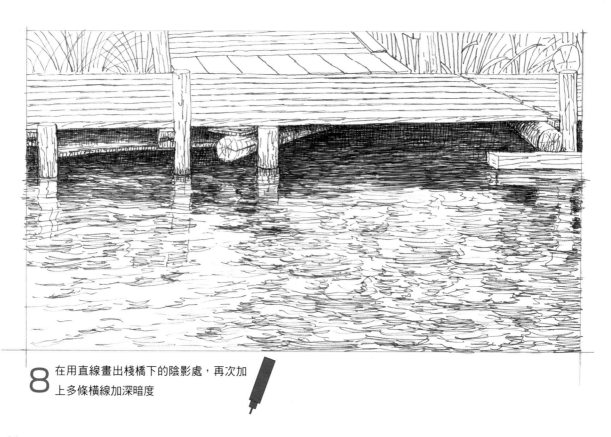

8 在用直線畫出棧橋下的陰影處，再次加
上多條橫線加深暗度

【水面的線】

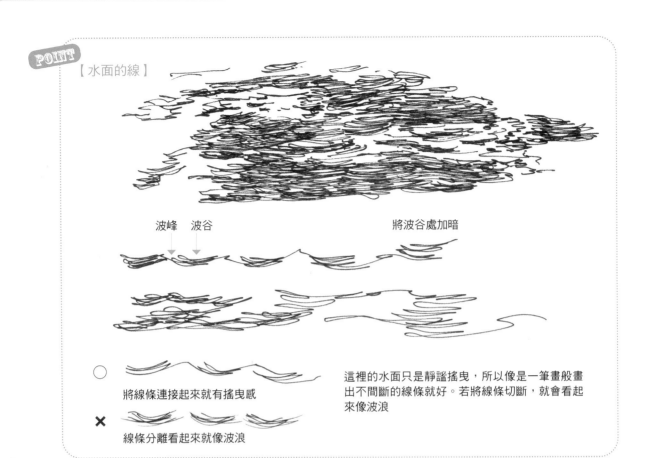

波峰　波谷　　　　　　　　　　　　　將波谷處加暗

○ 將線條連接起來就有搖曳感

✕ 線條分離看起來就像波浪

這裡的水面只是靜謐搖曳，所以像是一筆畫般畫出不間斷的線條就好。若將線條切斷，就會看起來像波浪

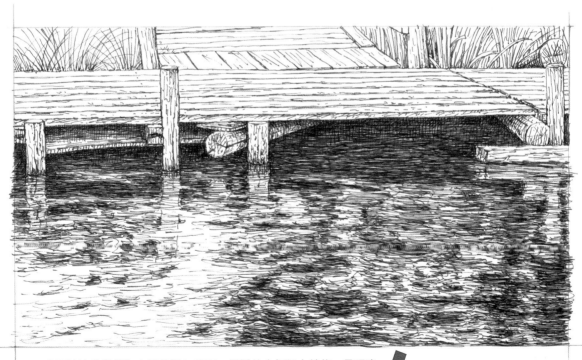

9 水面的波谷繼續加上橫線增加暗度。棧橋的木板加上線條，呈現出木紋的氛圍，側面加上短直線及斜線後完成

畫有水和樹木的風景

使用的筆
：0.05mm・0.1mm

將目前為止畫過的景物加以組合，試著畫出有水景和樹木的風景。大張照片請翻閱p.111。

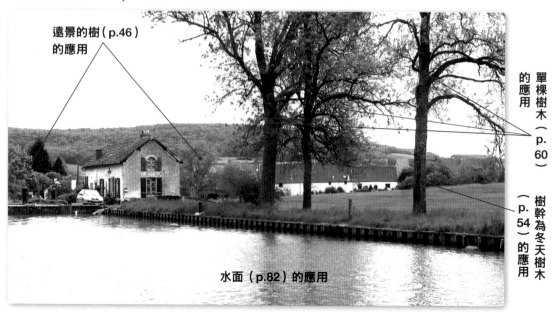

遠景的樹（p.46）
的應用

單棵樹木
（p.60）
的應用

樹幹為冬天樹木
（p.54）
的應用

水面（p.82）的應用

照片為法國河岸的風景（勃根地運河）雖然早春時期樹木的葉片還不太茂盛，卻是開始逐漸被綠意包圍的宜人季節。左邊為水門的管理屋，右邊後方則是住宅並列。

水流是由右往左。水的顏色偏白而混濁，雖然看似寧靜，左邊的管理屋沒有照映在水面上，所以應該是有波動。三棵樹木前方的草地和後方的草地之間有車輛通行的道路，兩片草地沒有連在一起。

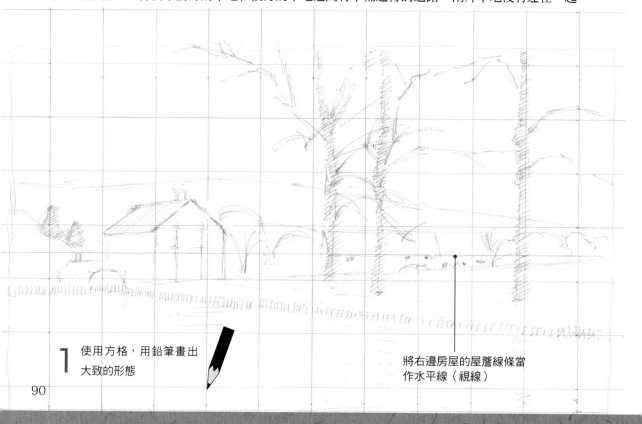

1 使用方格，用鉛筆畫出
大致的形態

將右邊房屋的屋簷線條當
作水平線（視線）

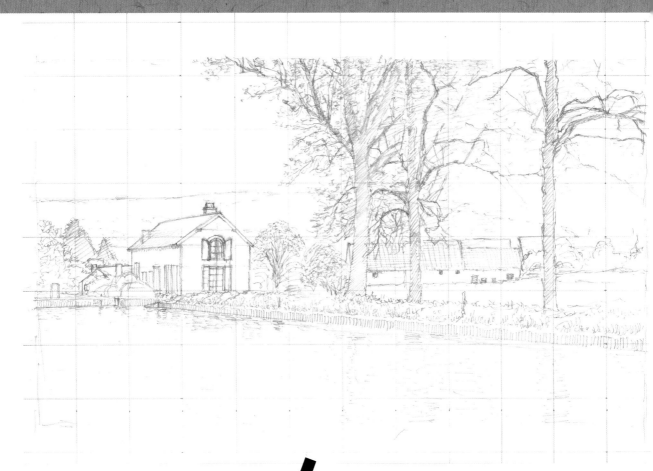

2 加上筆觸及細節。也畫出前方三棵樹木的
葉片形狀

如何區分畫出風景中的樹木
近景：畫出枝葉
中景：畫出一棵棵團狀的樹木
遠景：表現出彷彿被許多樹木覆蓋的感覺

簡單畫出葉片

由於是早春的樹木，所以葉片還非常小，形狀也還不
鮮明，因此用以下的畫法來表現。到了夏天就會長出
幾乎覆蓋枝條的茂密葉片。

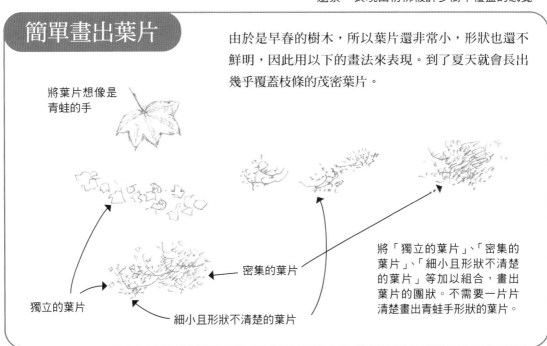

將葉片想像是
青蛙的手

密集的葉片

獨立的葉片

細小且形狀不清楚的葉片

將「獨立的葉片」、「密集的
葉片」、「細小且形狀不清楚
的葉片」等加以組合，畫出
葉片的團狀。不需要一片片
清楚畫出青蛙手形狀的葉片。

3 加上枝條、葉片和草的質感

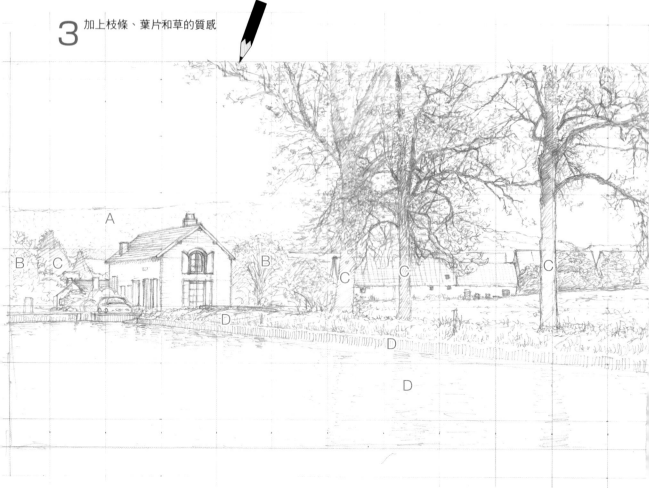

【A：住宅後方的山】

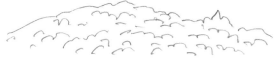

像是畫出近景葉片的感覺表現樹木

【B：住宅周圍的樹木】

闊葉樹

針葉樹

【C：陰暗處】

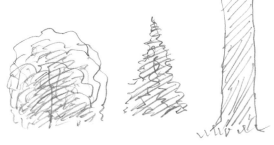

在前景的三棵樹木的樹幹、茂密樹葉，以及住宅周圍樹木的陰暗處等加上斜線以便區別

【D：運河和草原】

運河的邊緣為直線，映照在水面的樹影使用橫線

草原用直線排列畫出。運河旁的草叢為地面隆起的狀態，這部分的線應為斜向

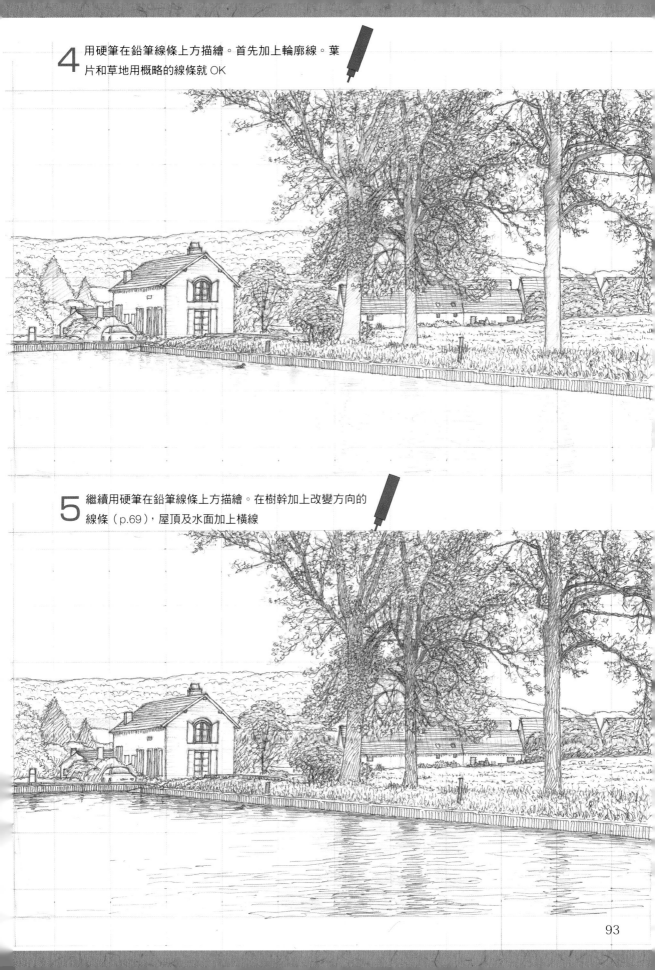

4 用硬筆在鉛筆線條上方描繪。首先加上輪廓線。葉
片和草地用概略的線條就 OK

5 繼續用硬筆在鉛筆線條上方描繪。在樹幹加上改變方向的
線條（p.69），屋頂及水面加上橫線

看得出來在這個階段尚
未用細緻的線條畫出

畫在樹幹上的是
改變方向的線條
（p.69）

增加許多斜線和
直線

枝條也加上線
條，增加暗度

用橫線的密度來表
現樹木倒影

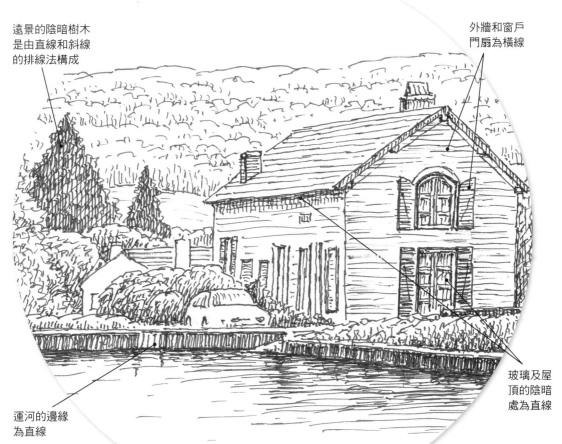

遠景的陰暗樹木
是由直線和斜線
的排線法構成

外牆和窗戶
門扇為橫線

運河的邊緣
為直線

玻璃及屋
頂的陰暗
處為直線

10 將屋頂和草地加上線條，檢視整體平衡的同時補足後完成

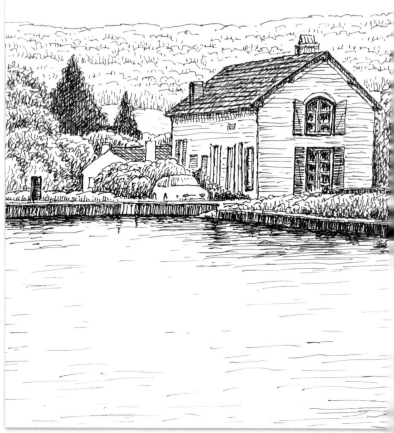

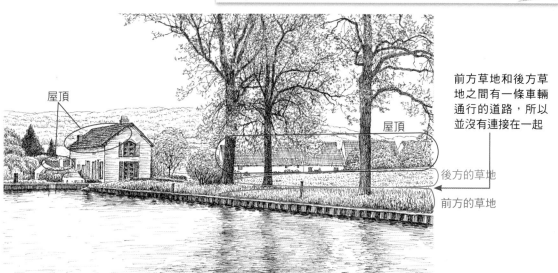

屋頂

屋頂

前方草地和後方草地之間有一條車輛通行的道路，所以並沒有連接在一起

後方的草地

前方的草地

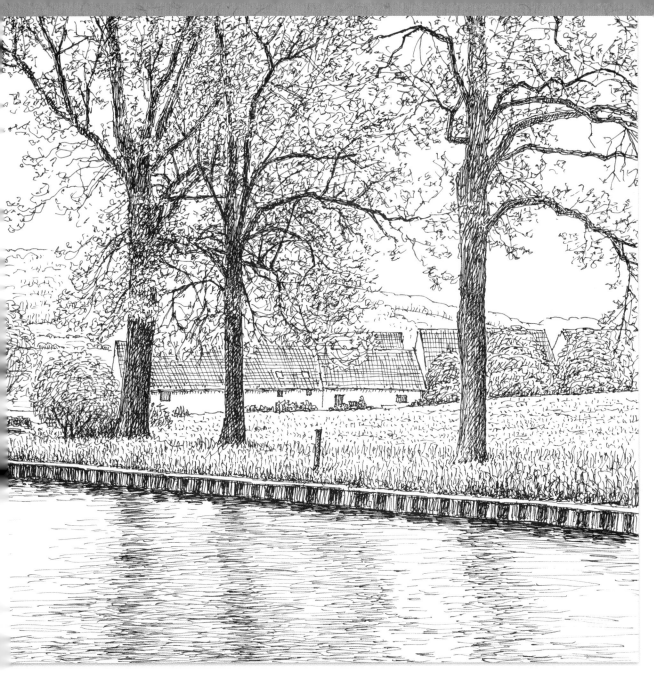

【草地的輪廓】

運河沿岸的草地前方及後方

後方沒有連接的景物，所以不需要畫出表示草地輪廓線的橫線

前方用表示運河邊緣和草地交界的橫線，來表示草地的輪廓

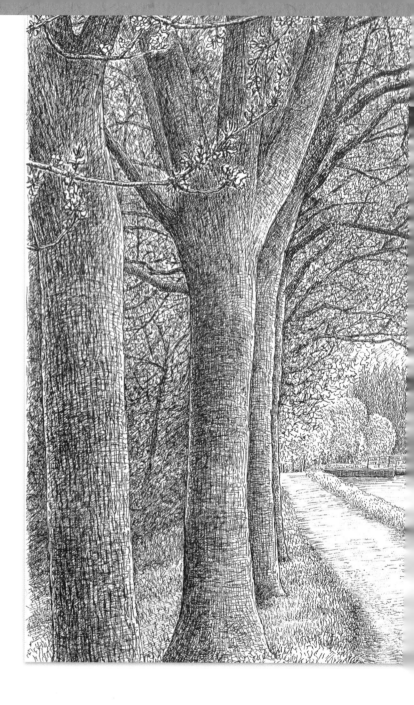

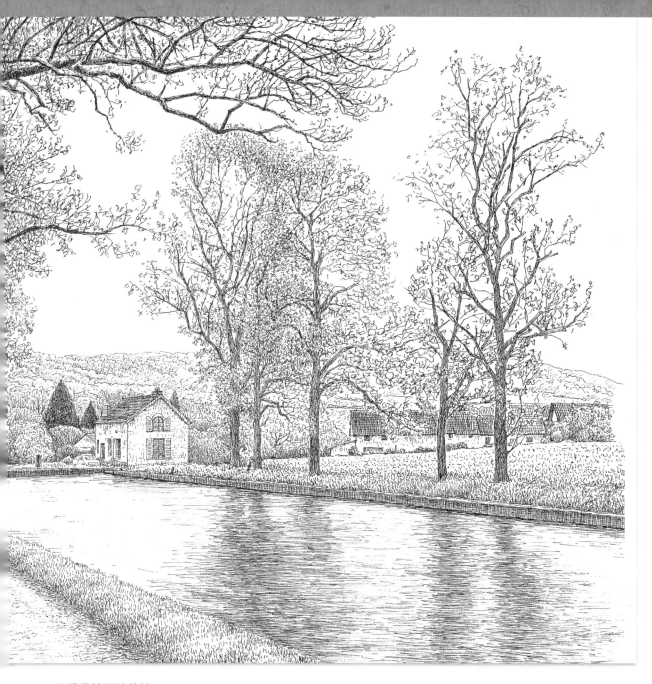

能看見地面的草地

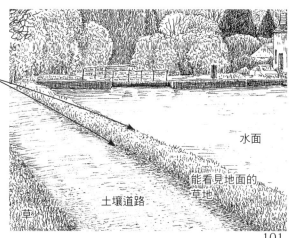

野草稀疏能看見地面，
所以在草地的右側及左
側都加上地面的線條，
表示草地的輪廓線

水面

能看見地面的
草地

土壤道路

草

有水和樹木的風景

茂盛生長於池畔的蘆葦▶

法國運河的風景▼

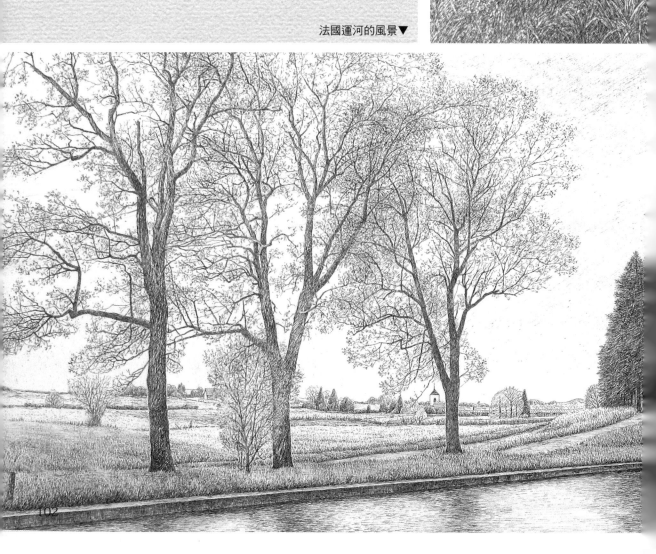

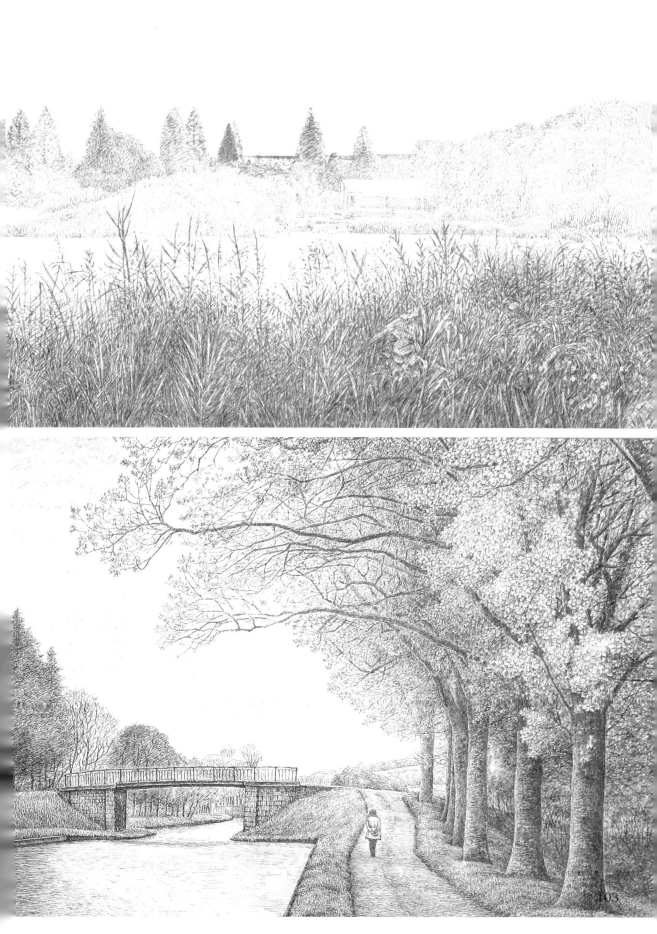

有水和樹木的風景

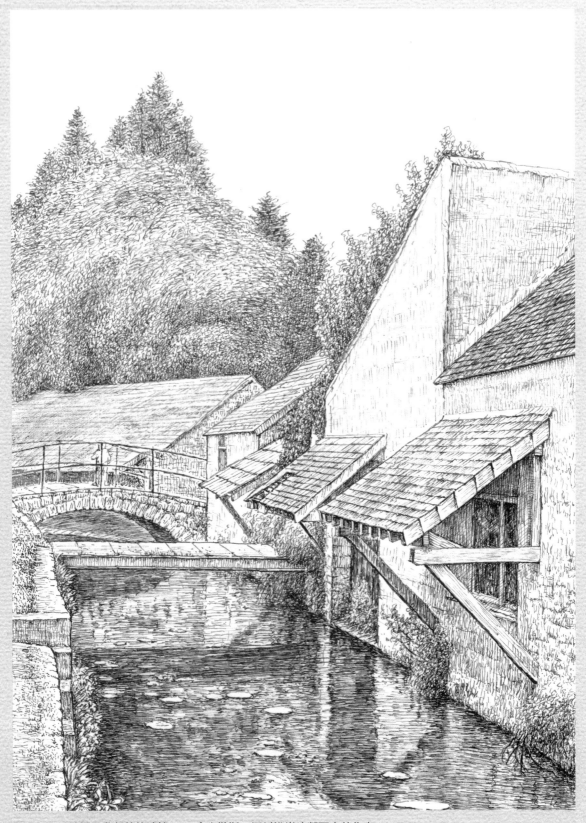

法國巴黎郊外的城鎮——舍夫勒斯。河川沿岸比鄰而立的住宅

使用的照片

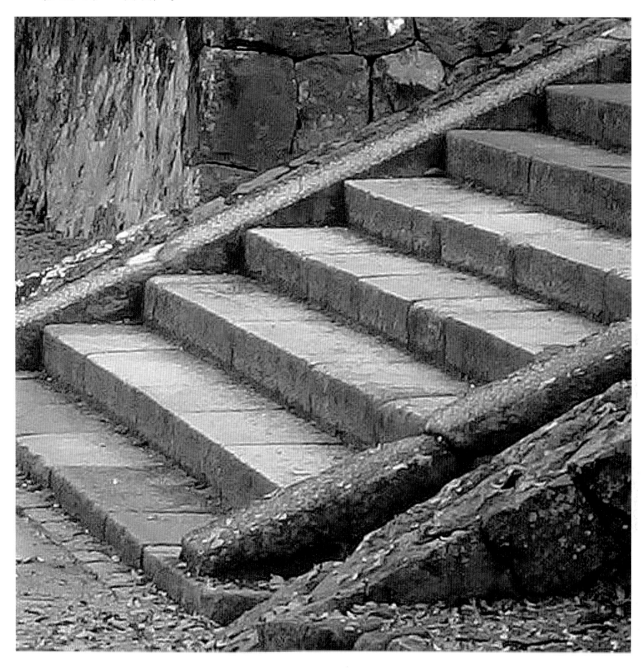

在LESSON練習描繪時使用的參考照片。可以剪下（或是複印）放入透明文件夾中使用。平常我都是將手邊的照片，把想要畫的部分裁切下來放大使用。由於是將局部放大，所以也有些照片畫質不夠清晰。但是這些照片是為了繪畫而參考用，並不會因此感到不便。在收錄於本書中的照片中也有部分不夠清晰，還請各位讀者諒解。

使用於p.26

※ 使用原始大小的25mm方格

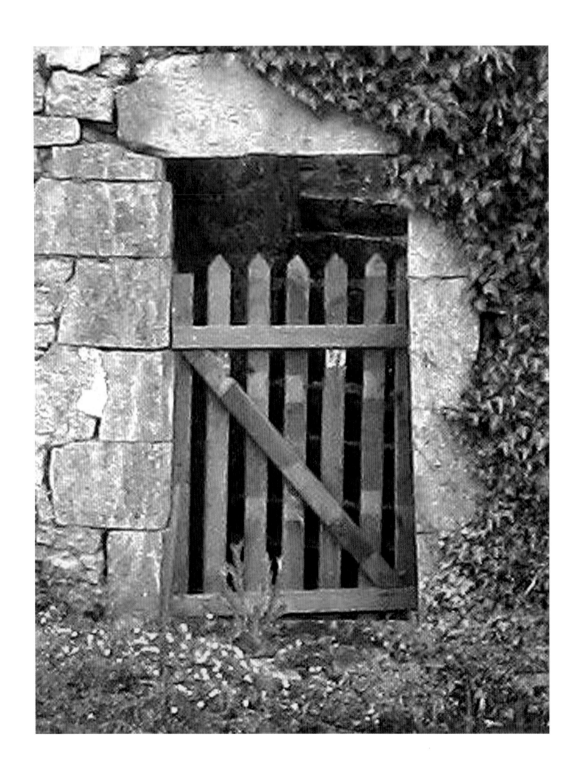

使用於p.32

※使用原始大小的25mm方格

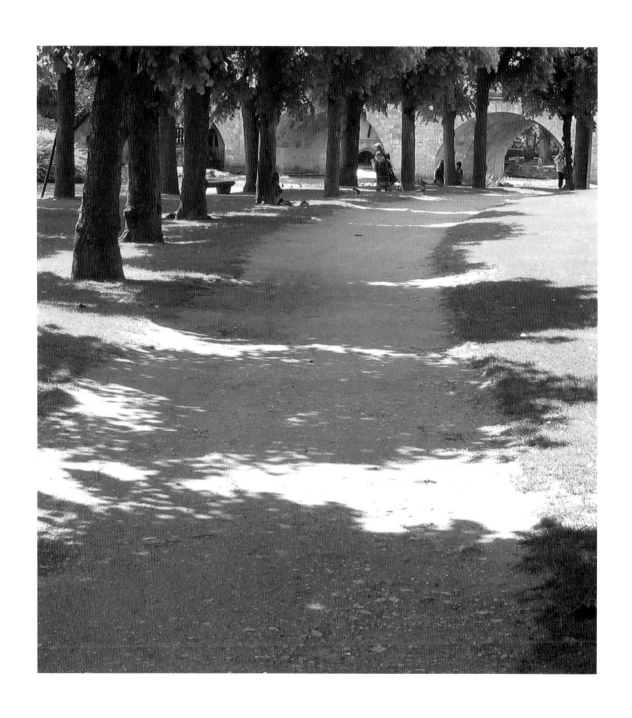

使用於 p. 42

※ 使用原始大小的 25mm 方格

使用於 p.47

※使用25mm方格時放大125％，使用原始大小時可用20mm的方格

使用於p.54

※不使用方格，直接看照片繪畫

使用於 p.66

※使用25mm方格時放大125%，使用原始大小時可用20mm的方格

使用於 p.72

※使用25mm方格時放大125%，使用原始大小時可用20mm的方格

使用於 p.84

※ 使用原始大小的 25mm 方格

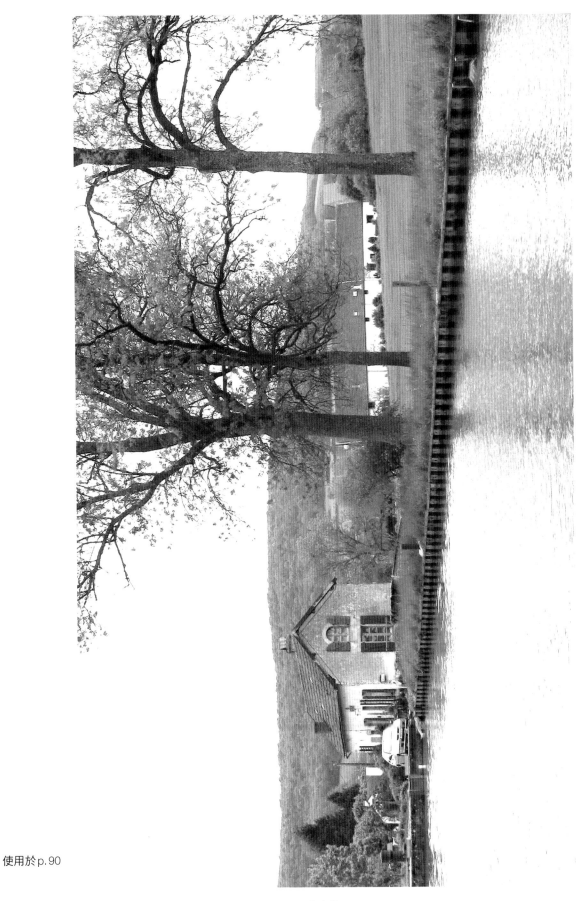

使用於p.90

※使用25mm方格時放大125%，使用原始大小時可用20mm的方格

師岡正典
（Masanori Morooka）

1951年　出生於東京都西多摩郡奧多摩町
1970年　於武藏野美術學園學習繪畫
1973年　於法國美術學院、Atelier Yankel學習繪畫
1981年　開始硬筆畫
1988年　於朝日文化中心立川開設「硬筆畫」講座
1998年　設立「pen comma 13之會」，致力於硬筆畫的普及
2001年～舉辦「繪畫風景的硬筆畫展」（師生展）
2005年　於朝日文化中心東京開設「硬筆畫、硬筆淡彩畫」講座

曾舉辦過多次個展
目前在朝日文化中心立川「硬筆畫」、「鉛筆畫・淡彩筆畫」、朝日文化中心橫濱「黑白風景畫」、奧多摩町文化會館內「硬筆畫風景教室」擔任指導講師

網站「硬筆畫家師岡正典的世界」
http://www.geocities.jp/moro_pen
部落格「Moro硬筆藝術」
http://blogs.yahoo.co.jp/moro_pen13

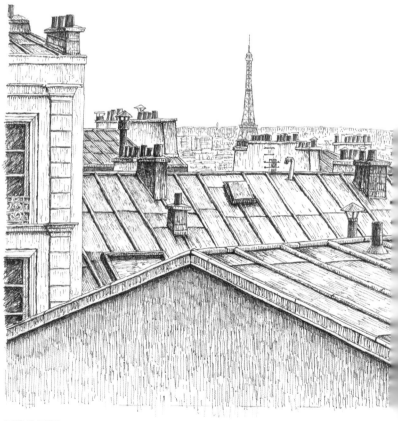

巴黎的屋頂

隨興速寫水彩風景畫

18.2x25.7cm　128頁
全彩　定價400元

要將邂逅風景時的感動繪成畫作
重點在於「展現魅力」而非如實描寫
水彩名家的30個速寫訣竅
帶您一腳踏入超越實景的創作領域

邂逅希望留存在記憶中的美好風景時，
該怎麼做才能將感動原封不動地帶回家？
訣竅就在於放下如實描繪的執念。
將內心的激昂利用筆記般的方式速寫，再加入豐富的想像力，
隨興作畫、自由發揮，本書帶您一窺作者的創作秘密。

① 構圖、底稿
「邂逅美好風景時，保留感動的技巧」

② 增添點景
「加入喜歡的部分」

③ 光與影、著色
「下工夫讓畫面充滿回憶」

描繪風景時，不一定要「如實地」將眼睛所看到的畫下來，可以更自由地創作。將想要描繪的部分稍微誇大、大膽省略決定不畫的部分，都是帶領作品跨越瓶頸的動力。畫者想要呈現的魅力要點，會與筆下的畫作相互連結。享受繪畫過程、盡情展現個人風格，才是速寫的最大樂趣。

瑞昇文化　http://www.rising-books.com.tw
＊書籍定價以書本封底條碼為準＊
購書優惠服務請洽　TEL：02-29453191 或 deepblue@rising-books.com.tw

TITLE

硬筆風景畫　代針筆素描入門

STAFF		**ORIGINAL JAPANESE EDITION STAFF**	
出版	瑞昇文化事業股份有限公司	攝影	谷津栄紀
作者	師岡正典	編集	角倉一枝（マール社）
譯者	元子怡		

總編輯	郭湘齡
責任編輯	蕭妤秦
文字編輯	張聿雯
美術編輯	許菩真
排版	執筆者設計工作室
製版	印研科技有限公司
印刷	桂林彩色印刷股份有限公司

法律顧問	立勤國際法律事務所　黃沛聲律師
戶名	瑞昇文化事業股份有限公司
劃撥帳號	19598343
地址	新北市中和區景平路464巷2弄1-4號
電話	(02)2945-3191
傳真	(02)2945-3190
網址	www.rising-books.com.tw
Mail	deepblue@rising-books.com.tw

初版日期	2021年12月
定價	420元

國家圖書館出版品預行編目資料

硬筆風景畫：代針筆素描入門/師岡正典
著；元子怡譯. -- 初版. -- 新北市：瑞昇
文化事業股份有限公司, 2021.06
112面；18.2 x 25.7公分
譯自：はじめてでも描けるペン風景画
ISBN 978-986-401-494-1(平裝)
1.素描 2.風景畫 3.繪畫技法

947.16　　　　　　　　　110006970